24692

PROMENADE

AUX

CHAMPS-ÉLYSÉES

DU MÊME AUTEUR :

ESSAIS DE CRITIQUE EN PROVINCE. Dillet, ed. à Paris, 1861.

DES TROUBADOURS AUX FÉLIBRES, histoire critique de la poésie provençale. Aix, Makaire éditeur, 1862.

PAGES D'UN ALBUM. Lyon, Imprimerie de Louis Perrin, 1862.

Partie du volume *la Gerbe*, C. Vanier éditeur, Paris, 1863.

TERREUR BLANCHE ET TERREUR ROUGE, Paris, Dentu et Louis Giraud éditeurs, 1864.

LES DIABLES DÉMASQUÉS, étude sur le Spiritisme. Dentu et Louis Giraud éditeurs, 1864.

LA POÉSIE EST-ELLE ENCORE POSSIBLE. Etude sur les poésies de MM. Thalès Bernard, Achille Millien, etc. Paris, Dentu éditeur, 1865.

LOUIS DE LAINCEL.

PROMENADE

AUX

CHAMPS-ÉLYSÉES

L'ART ET LA DÉMOCRATIE.
CAUSES DE DÉCADENCE. — LE SALON DE 1865.
L'ART ENVISAGÉ A UN AUTRE POINT DE VUE
QUE CELUI DE M. PROUDHON
ET DE M. TAINE.

PARIS,

E. DENTU, LIBRAIRE-ÉDITEUR,
Palais-Royal, 17 et 19, Galerie d'Orléans.

1865.

PROMENADE
AUX
CHAMPS-ÉLYSÉES

On éprouve un réel embarras à reproduire les impressions d'une promenade à travers les galeries de l'Exposition. Or, cette promenade, c'est un voyage, un voyage au long cours. Il est difficile d'abord de ne point commettre d'erreur ou d'omission regrettable ; et puis, des réserves sévères doivent y tempérer l'envie que l'on a de donner des éloges. En effet, une observation se présente et domine toute autre pensée, lorsqu'on a parcouru les salles immenses où fourmillent des toiles, sur lesquelles le talent s'est éparpillé, mais où il ne s'est point condensé d'une manière suffisante pour mériter une complète admiration. Il est facile d'y constater que

l'Art répond avec empressement à l'appel annuel qu'on lui fait ; mais l'éclat qu'il répand ne ressemble que trop à ces vives lueurs versées autour d'elle par une flamme qui s'éteint.

A côté de tels ou tels noms qui figurent sur le livret, on lit : *élève* de Paul Delaroche, *élève* d'Ary Scheffer, de Gros, de Dévéria, de Flandrin, etc. Mais où sont les maîtres qui remplaceront ces maîtres illustres que la mort a fait disparaître ? Voit-on dans le Salon des œuvres capables de révéler l'apparition d'un talent supérieur, je n'ose dire d'un génie, ce serait être exigeant ?

Dans le premier tableau de Géricault, *le Chasseur à cheval*, on peut remarquer l'énergie du pinceau qui produisit plus tard le *Naufrage de la Méduse* ; Léopold Robert annonçait ses *Moissonneurs* dans *l'Improvisateur napolitain* ; Ary Scheffer exposa à douze ans un tableau d'histoire qui fut admiré ; Paul Delaroche débuta par des peintures très-remarquables ; les premières compositions de M. Ingres eurent l'honneur d'une discussion sérieuse. Eh bien ! nous sommes loin de ces génies primesautiers, si nous en jugeons par tout ce qui s'étalait cette année le long des murs du Salon ! En fait de chefs d'école, serait-ce par hasard M. Courbet qui se présenterait ? Arrière celui qui, sous prétexte de *portraits*, ose exhiber d'affreuses caricatures (1).

(1) Rien de hideux comme ce tableau ; la tête intelligente de Proudhon n'en peut pas racheter les défauts.

Je n'admets point certains motifs qui ont été mis en avant pour expliquer l'abaissement des lettres ou des arts. On a dit, en effet, que le *réalisme* était la forme de l'art démocratique, d'où il s'ensuivrait que si la Démocratie admet l'art, elle le rend vulgaire. Pour corroborer cette assertion, il en est qui ont cité l'Amérique, où l'esprit démocratique domine et chez qui l'absence d'une vraie littérature et des Beaux-Arts est facile à constater. Cette manière d'envisager la question nous paraît fausse : pourquoi le luxe des arts et une littérature élevée ne pourraient-ils point s'accorder avec les idées démocratiques ? Comment ne point se souvenir d'abord que Jonathan n'est, après tout, que le fils du mercantile John Bull ? L'Angleterre est restée aristocratique et cependant les Beaux-Arts y sont reçus dans quelques hôtelleries splendides, dans quelques musées ; ils n'y ont point de vrais domiciles, ils n'ont pas pu s'y naturaliser. Au milieu des brumes de Londres, on a inutilement entassé, depuis bien des années, les œuvres des meilleurs maîtres ; vainement, à grand renfort de guinées, les Anglais ont dépouillé les autres peuples de leurs richesses artistiques, et ont arraché au Parthénon ses plus belles frises ; toutes ces splendeurs n'ont pu faire s'allumer à leur contact la moindre étincelle de génie ; les

Coloris terne et nul, pose de M^me Proudhon grotesque, un enfant qui n'a point de cou, perspective oubliée, etc., etc.

pinceaux anglais ne se sont presque jamais élevés au-dessus de la peinture de genre, et encore combien y ont réussi ?

C'est dans une situation à peu près analogue à celle que je comprends, que se trouvaient, je ne dis pas la Grèce, où sculptait Phidias, mais seulement ces villes où florissaient les écoles Hollandaises ou Flamandes, où s'élevaient ces maisons communes que l'on admire encore et qui se peuplaient d'œuvres d'art : pour qui Rembrandt peignait-il ses *Bourgmestres* ? pour qui *la Garde de nuit* ?

On pourrait tirer le même argument de ces républiques italiennes, où, du reste, on avait le bon sens d'admettre l'élément aristocratique.

Je suis loin de penser, néanmoins, qu'une monarchie soit nuisible pour les arts. Les chefs-d'œuvre qui se sont multipliés dans la Rome de Léon X, le règne des Médicis à Florence, celui de Louis XIV en France, et il faut bien le dire, l'époque de la Restauration, donneraient un vif démenti à qui voudrait considérer le régime monarchique comme n'étant point propice à l'expansion des arts. Mais ce que font les princes et quelques particuliers dans les gouvernements aristocratiques, le peuple peut le faire dans un régime où entrent plutôt les éléments démocratiques. Il faut simplement pour cela, en outre des conditions essentielles que nous indiquerons tout-à-l'heure, que ce peuple se trouve dans une situation normale, qu'aucune crainte,

aucune perturbation sociale n'en troublent l'esprit. Il faut que toutes les idées convergent vers un même but, le progrès dans le Bien et dans le Beau. Quant au *Progrès* tel que, l'an passé, je l'ai vu se présenter dans un gros livre, n'en déplaise à M. About, je n'y tiens point. Ce Progrès-là se résumait dans le bien-être matériel. Il y a certes longtemps que le grand Sardanapale avait donné le programme d'un pareil progrès, et que les *Pourceaux d'Epicure* l'avaient adopté. Un peuple composé de *Pourceaux d'Epicure* m'inspirerait un véritable dégoût, une pitié profonde.

Dans un Etat démocratique, abstraction faite des nuages amoncelés par de folles utopies, pourquoi le peuple ne serait-il point capable d'aimer les arts et d'encourager les artistes lorsque ceux-ci le méritent? Je ne vois point d'encouragement sérieux dans les commandes de monuments ou de travaux quelconques devant être terminés à jour fixe, expédiés en quelques semaines et tandis que le pinceau et le ciseau sont forcés d'aller de front avec la truelle. En pareille occurrence, l'artiste n'a guère à songer qu'aux moyens d'exécution les plus prompts et au produit net des commandes. On travaille avec amour, on applique toute son intelligence à une œuvre, lorsqu'on est assuré que cette œuvre ne trouvera point devant elle un public indifférent. — Il est indispensable qu'une œuvre d'art soit appréciée par le grand nombre, rémunérée non-seulement

au point de vue matériel, mais encore par cette renommée qui est si chère au cœur des vrais artistes. Qui donc, en ce temps-ci, est à la recherche d'une renommée autre que celle qui procure de l'argent ? Et celle-ci, facilement, on peut la trouver et la saisir : il ne s'agit que de monter sur quelque tréteau, dans un estaminet en vogue. Peut-on ignorer que cette renommée, autrefois si délicate et si réservée, se prostitue aujourd'hui au premier venu pourvu d'une audace et d'une effronterie suffisantes pour s'imposer aux foules, ou qui tout simplement fait montre d'une excentricité capable d'attirer les yeux ? Qui voudrait de la *gloire* de certains amuseurs publics qui font vaniteusement exposer leurs photographies à toutes les vitrines ? — C'est à en dégoûter.

Sous le premier essai de république fait en France, les arts, je le conçois, restèrent dans l'ombre : la liberté, à cette époque, n'existait que dans les mots : et puis, lorsque la guillotine en permanence fonctionne, quelle main sans trembler pourrait tenir le pinceau ? Les hommes qui gouvernaient alors avaient peur de l'intelligence et de la vertu, le dévouement était puni : ces hommes tenaient dans leurs mains un niveau implacable, et ils abattaient impitoyablement tout ce qui dépassait ce niveau. Il n'y a donc pas lieu de tirer un argument de l'état négatif des arts en un temps anormal, où, triste mascarade, la *Folie* prenant effrontément le nom de *Raison*,

une folie idiote et sanglante, était adorée par une foule servile et abrutie par la peur. Marat ni Robespierre pouvaient être les Mécènes que des bourreaux.

Démocratie ou aristocratie, les arts ont bien peu à démêler avec la pensée qui prévaut dans un système de gouvernement. Il est un Idéal qui plane dans des régions supérieures à celles où les questions politiques s'agitent, et quand on est épris de cet idéal, on ne se préoccupe des évolutions d'un peuple que pour tâcher de les faire tourner au profit d'éternelles vérités : le Bien et le Beau ! — Cet Idéal, appuyé sur la croyance en Dieu, resplendit de l'éclat de toutes les vertus qui lui font une auréole.

Donc, ce qui réellement est important pour les Arts, ce qui les fait prospérer, ou ce qui les conduit irrésistiblement à la décadence, c'est la situation religieuse, intellectuelle et morale d'un pays, c'est que la Justice et la Vertu y soient en honneur tout autant que la Liberté.

Qu'advint-il à l'Art sous le régime abrutissant du sensualisme païen poussé à outrance, sous la domination de ces empereurs de Rome qui favorisaient un sensualisme qui était même pour eux un moyen de tenir le peuple asservi. Tandis que ce peuple se précipitait au Cirque ou vers les Hippodromes, — et pour y courir l'on se passait alors du prétexte de l'amélioration de la race chevaline (1), — l'Art descendit peu à peu,

(1) On sait où aboutit la prétendue amélioration de la

à mesure que le niveau des vertus viriles s'abaissait, et il en arriva à ces ébauches byzantines que l'on conserve dans nos musées comme des objets de pure curiosité, non, certes, comme des modèles. Ce sont là tout autant de témoignages permanents du point où le dévergondage des mœurs et le despotisme peuvent amener les arts chez un peuple où ils florissaient. A ce titre, les peintures byzantines ne sont point sans valeur et sans enseignements. Mais je ne comprends point pourquoi, depuis quelques années dans nos monuments, surtout dans les églises, on se livre aux pastiches de l'art byzantin : cela papillote devant les yeux, cela éblouit, cela n'a rien de la gravité et des beautés sévères, qui seules sont dignes de l'art. Je comprends moins encore la manie d'archaïsme qui fait se produire des tableaux où l'on imite scrupuleusement la façon raide de dessiner les formes humaines qui fut adoptée en une époque où l'Art s'était abâtardi.

race chevaline : dépenses folles, argent enfoui sous les sabots d'un cheval, toutes les passions mauvaises excitées parmi la jeunesse, exposition de filles perdues ; exhibition de toilettes resplendissantes ; étalage de voitures somptueuses, de laquais dorés, de grooms vêtus de satin. Je voudrais bien savoir en quoi consiste le mérite d'un riche particulier qui, au moyen de son argent, a pu acheter et faire élever un cheval ? — Le pauvre animal ainsi éduqué va vite, c'est certain, mais la bêtise humaine galope encore plus vite que lui ! c'est elle qui arrive au but. Et comme dans *le Brasseur de Preston*, le bipède triomphant peut s'écrier :

Ah ! si j'ai gagné la bataille,
C'est que j'avais un bon cheval !

Que ces imitations puissent encore être appréciées par les sujets du Czar russe, c'est possible ; mais chez nous on peut faire mieux, on a mieux à faire.

La voix qui dit en France, — il y a longtemps déjà de cela : — « *Enrichissez-vous !* » fut une voix fatale ; par malheur elle fut écoutée, comme le sont tous les appels qui caressent de mauvais instincts. Les peintres eux-mêmes consentirent à livrer pour les galeries de Versailles des toiles badigeonnées à tant le mètre carré. En cette circonstance, Versailles s'est trouvé être encore une fois funeste pour la France ; car, à l'occasion de sa transformation en musée qu'on voulut trop vite remplir, comme si un musée pareil pouvait s'improviser, on apprit aux artistes qu'une vaste toile barbouillée de couleur garance et de bleu, qu'une œuvre bâclée pouvait passer pour un tableau. Il est vrai que, cette année, M. Gérome n'a pas beaucoup mieux réussi en donnant de menues proportions à son tableau d'histoire représentant les *Ambassadeurs japonais à Fontainebleau*. La peinture officielle n'est pas souvent bien inspirée.

Enrichissez-vous ! Dans le temps actuel, le désir de posséder et de jouir est bien le but où chacun vise, et dans tous les étages de la société : aux joies d'un succès mérité, à la *gloire,* dans l'acception sérieuse du mot, personne n'y songe. Quand on entreprend un travail, quel qu'il soit, on calcule d'abord ce qu'il rappor-

tera. Le génie de l'Industrie et le génie des Beaux-Arts ont signé entre eux une étroite alliance, et par malheur cette alliance porte préjudice à l'une des parties contractantes. Apollon s'en va bras dessus, bras dessous, avec Mercure, qui, au moyen de la réclame que lui fait Bilboquet, débite les œuvres d'art à côté *de ce qui fait repousser les cheveux,* et de mille drogues infectes. L'Art ne pourra se rénover que lorsqu'il se sera dégagé d'une liaison dangereuse. C'est de la pensée du commerce et du gain, mêlée au sentiment artistique, que provient la grande quantité de tableaux de genre qui tapissent à eux seuls presque toute l'étendue des galeries de l'Exposition.

Et, en y réfléchissant, on ne peut s'empêcher de trouver que le Palais de l'Industrie est un lieu bien choisi pour agglomérer de nombreux échantillons de pareilles peintures : ce palais devient un bazar, de jolies marchandises y sont placées à un étage, tandis qu'en dessous, au même moment, des denrées coloniales y sont exposées.

On peut se rendre compte de la profusion de tableaux de genre que l'on y aperçoit : à ceux qu'ont subitement enrichis un pari gagné sur le turf ou bien une heureuse opération de bourse, il faut des tableaux pour orner antichambre et salon, cela fait bon effet ; pour de tels amateurs, les tableaux de genre suffisent. A quoi bon de la peinture d'histoire pour ces messieurs ?

D'abord, il serait inopportun de peindre pour eux Crésus ou Midas pourvu de ses appendices ; il faudrait même se donner garde d'expliquer sur le livret du Salon ce qu'on a représenté : on y ferait peut-être un *de te fabula narratur* qui pourrait tomber juste et déplaire. Il pourrait arriver qu'ils n'y comprissent rien ; n'importe, ce qu'il faut à ces manieurs d'argent, qui payent bien quand ils font tant que de payer, ce sont avant tout des peintures qui leur rappellent les triomphes de leurs écuries à Lonchamps et pardessus tout de ces sortes d'images qui sont capables d'aiguillonner les cinq sens, quand ceux-ci sont blasés. Et l'art consent à exposer sur les marchés, pour les plaisirs de ces gens-là, des Callypiges, des Anadyomènes de toute taille et de toute posture, des pacotilles de nymphes ou des nymphes de pacotille, de ridicules assemblages de la sottise et de la lubricité !

C'est également à l'usage de tels chalands que de tout jeunes gens, presque au sortir des lycées, consacrent les primeurs de leur intelligence, fatiguent les facultés de leur cerveau à écrire de petits livres piquants et graveleux, à couvrir de facéties et de gaillardises les pages de certains journaux. La Littérature et les Beaux-Arts ont entre eux de grandes affinités ; ils marchent de front. *Pares ambo.* Cette connexité presque inévitable est aujourd'hui facile à constater.

Cependant, tout ce que nous trouvons d'ignominieux dans les lettres et dans les arts ne sau-

rait nous faire désespérer pour l'avenir. En France, une fois déjà, les mêmes causes ont produit les mêmes effets. Après que Law, par l'essai de son *système*, eut tourné l'esprit français vers la spéculation, les traitants et les financiers jouirent d'une considération égale à celle des capitaines qui revenaient vainqueurs des champs de bataille, supérieure à la considération d'un artiste. Les fermiers généraux, les maltôtiers, en arrivèrent à toiser les passants d'un air dédaigneux ; les drôlesses (1) montèrent en carrosses dorés, et ce fut en toute vérité que l'on vit les pauvres vertus s'en aller à pied, tandis que le vice, à cheval, caracolait avec fierté. Et soutenus, exploités, propagés par les nouvelles puissances, en ce temps-là l'athéïsme et la corruption s'infiltrèrent profondément jusqu'aux dernières couches sociales ; et un Rétif de la Bretonne compta parmi les lettrés ; et l'Art, qui avait été porté si haut par Le Brun, Poussin et Lesueur, descendit jusqu'à l'étalage exclusif des minauderies coquettes, des bouches en cœur, des pompons bariolés, des ornementations contournées, des amours bouffis, des nudités mignardes, des petites bergeries, des riens ! — Et pour être juste, remarquons-le en passant, les œuvres de Watteau et de Boucher avaient des grâces et des beautés de convention

(1) Je crois qu'à cette époque, les gens restés sérieux, appelaient tout simplement ces femmes-là des *coquines*.

charmantes ; mais ces grâces et ces beautés ne valaient point les sentiments et la recherche de vérités morales et physiques qui prédominent encore chez plusieurs de nos peintres de genre, chez les meilleurs. — Dans cette recherche et ces sentiments, il est bon d'observer, en outre, que ce ne sont pas du tout ceux qui se piquent d'être les *amis de la Vérité* (1) , — on les nomme *réalistes*, le mot est plus drôle, — qui sont le plus heureusement inspirés, tant s'en faut. Mais pourquoi s'obstinent-ils à ne reproduire les choses que sous le côté le plus laid ? pourquoi, en fait de modèles, vont-ils, par exemple, choisir des femmes malpropres, et, après cela, reproduire jusqu'à la crasse qui enduit leurs con-

(1) A l'Exposition (n° 782) , des *Amis de la Vérité* ont été peints par eux-mêmes. Il y a dans ce tableau plusieurs Messieurs groupés autour d'une femme nue ; ils boivent et ne paraissent pourtant point assez gais, assez lancés, pour qu'on puisse dire d'eux : *In vino veritas.* Ces Messieurs sont dénués de politesse et des sentiments de convenance les plus élémentaires. Comment donc en face d'une femme , de la Vérité ! ils gardent sur leur tête leur chapeau, — un affreux tuyau de poêle ! — Puis, nonchalants et distraits, ils regardent, qui à droite, qui à gauche. On dirait qu'ayant la Vérité devant eux, ils ne la voient pas, ne veulent pas la voir et ne tiennent pas du tout à la voir. L'un de ces Messieurs, dont la tête a passé sous le fer d'un coiffeur français, est habillé d'une robe chinoise ou japonaise : vérité dans le costume ? Ce qui est bien drôle, c'est qu'au milieu de ce groupe figure le bouquet offert par une négresse à l'*Olympia* exposée par M. Mané, c'est donc un bouquet de rencontre et contre lequel s'est frotté le gros matou noir qui fait ron-ron autour de cette belle personne.

tours ? *Olympia* n'est pas la seule qui se trouve dans ce cas.

Donc, résumant notre pensée, nous dirons que nous conservons de l'espoir, parce que nous comptons que le niveau de l'Art se relèvera quand le niveau moral se sera relevé lui-même. Les mêmes coups de verge qui chasseront les vendeurs du temple feront déguerpir la spéculation des ateliers ouverts aux Beaux-Arts. Quand la Bourse entendra moins rugir entre ses quatre murs des passions ardentes, lorsque les loups-cerviers âpres à toute curée, seront moins nombreux ; dès que la généralité des esprits cessera d'être tournée vers les intérêts matériels, la littérature abandonnera ses tristes allures et l'Art renaîtra.

L'essentiel, pour le moment, n'est point par conséquent, de critiquer tel ou tel tableau, telle manière de peindre. Ce qu'il faut, c'est dire à tous les gens de cœur : Unissez-vous de tout votre pouvoir, travaillez à l'amélioration des mœurs des hommes, ce sera plus utile que l'amélioration de la race chevaline !

Que les cupidités excessives de l'industrialisme et la sottise des matérialistes soient enfin repoussées et les choses sérieuses remises en honneur ; que l'honnêteté reprenne son empire; que la critique pour les lettres comme pour les arts soit sincère et cesse de se mettre au service exclusif des coteries ; que le bon sens public fasse justice des charlatans, des menteurs de profession, des saltimbanques de tout acabit ;

que les croyances religieuses reviennent dans les cœurs, en même temps qu'une saine morale, et tout aussitôt, soyons-en convaincus, l'enthousiasme des belles et saintes choses rallumera les clartés qui, par malheur, sont aujourd'hui sous le boisseau ! Et l'on verra le Bien et le Beau reprendre pleine et entière possession de leur ancien domaine, la France ! Pussent nos vœux hâter le moment de cette rénovation sociale !

SCULPTURE.

Vous souvenez-vous de ce conte allemand où l'on voit qu'après avoir lancé dans la mer une coupe d'or, un vieux roi invitait un plongeur à se précipiter dans les vagues profondes pour en retirer l'objet précieux ? Au moins, l'infortuné qui se hasarda dans cette aventure, put se précipiter tête baissée au milieu de l'Océan. Et moi, c'est tête levée qu'il m'a fallu affronter un gouffre aux formidables dimensions ! Autrefois, cet abime se nommait *Palais de l'Industrie* ; aujourd'hui, constatons un progrès, les Beaux-Arts y sont descendus. Et l'on s'en apercevra bien vite : ce n'est point une coupe d'or que j'aurai retirée du chaos enluminé dans lequel je devais m'enfoncer. Je ne puis offrir qu'un pâle croquis rapide, incomplet, insuffisant. Pourrait-il en être autrement ?. Comment sortirait-on d'une longue visite à ce vaste labyrinthe tapissé de couleurs éclatantes, sans être ébloui, troublé, ahuri ? En se sauvant de là, on emporte avec soi comme un cauchemar, et des visions fantastiques poursuivent longtemps l'imprudent dont les yeux se sont trop injectés du rayonnement de tant de

cobalt, de jaune vif, de céruse, de carmin et de bleu de Prusse !

Le livret de l'Exposition arrive cette année au numéro 3,544 : c'est donc trois mille cinq cent quarante-quatre *objets d'arts* à passer en revue ! Or, ce n'est rien, à côté de ceci, qu'une revue de plusieurs bataillons de grenadiers sous les armes. Une revue militaire peut d'abord ne point manquer de charme pour le général en chef à qui elle procure l'occasion de faire miroiter ses larges épaulettes d'or ; rien ne ressemble à un bonnet à poil comme un autre bonnet à poil, à une buffleterie comme une autre buffleterie ; et cela ne m'a point l'air de réclamer beaucoup de connaissances spéciales, que d'être dans le cas, en pareille occurrence, de signaler çà et là quelque léger désordre. Mais à l'Exposition, quelle diversité de touches ! quels contrastes ! que de beautés à démêler parmi des difformités sans nombre ! Vraiment la tâche est difficile. Pour moi, j'entrai au *Palais de l'Industrie* sans aucun parti-pris ; n'ayant jamais eu l'honneur d'avoir un artiste pour ami, j'allais dire pour *camarade*, j'étais simplement disposé à louanger ce qui me semblerait digne d'admiration. Maintenant c'est aux lecteurs, comme aux artistes, de me tenir compte de ma bonne volonté et de faire, le cas échéant, une large part à mon inexpérience. Je ne suis point *un vieux peintre en retraite*. Et qu'on ne s'attende pas que, pour déguiser cette inexpérience, j'aille feuilleter un

dictionnaire afin d'y puiser quelques-uns de ces termes spéciaux qui pourraient me faire paraître plus compétent, plus *autorisé* que je ne le suis. Je n'étais *autorisé*, je le déclare, que par le directeur d'un journal, *l'Echo de France*. Quand on *fait* le Salon, il est assez d'usage de discuter l'art de Raphaël avant celui de Phidias, qui, pourtant, a, je crois, la primogéniture. Ce n'est point pour déroger à des habitudes qui ont peut-être leur raison d'être, que je veux donner le pas aux œuvres du ciseau; mais l'art plastique offre, cette année, au Salon un intérêt tout particulier. Dominant tous les bronzes et les marbres groupés autour d'elle, se dresse en effet la grande figure de Vercingétorix. Le persifflage de quelques Français nés *malins* a salué ce type de dévouement à la patrie; pour nous, nous pensons qu'il n'était point inopportun de le montrer à des générations énervées. Inutile de nous appesantir davantage sur l'à-propos de cette mise en relief d'une vertu que n'ont pu faire oublier les triomphes de héros plus heureux ou plus habiles ; cette opportunité est fort compréhensible. Nous n'en sommes plus, ce me semble, aux fameuses distinctions entre *Gaulois* et *Francs* ; quelle que soit notre filiation particulière, nous savons que la *France* n'est point autre chose que la Gaule; la Gaule est à nous tous l'*alma parens ;* nous ne pouvons par conséquent que nous incliner avec respect devant celui qui voulut libre et heureuse notre terre natale. Les rayons olympiens de ce Jules

César qui asservit la Gaule, après l'avoir pillée, devaient-ils rejeter à tout jamais dans l'ombre le souvenir de Vercingétorix ?

Il est fâcheux qu'il se soit trouvé des gens chez qui l'image grandiose qui leur était offerte, n'a inspiré que quelques-uns de ces quolibets comme pouvait en entendre Gulliver tandis qu'il se montrait à Lilliput. La statue colossale qui est sortie des ateliers de M. Millet étant en cuivre repoussé, l'un de ces aimables loustics dont la petite presse parisienne fourmille, a proclamé que c'était une œuvre de grande chaudronnerie ; et l'on a caricaturisé l'œuvre en superposant sur les pages d'un joli petit journal des croquis de chaudrons pleins d'un vrai sel gaulois ! Ce qui est vrai, ce qu'on pouvait dire, c'est que cette belle statue ne figurait point d'une manière avantageuse pour elle sous les vitrages du Palais de l'Industrie. Elle demande à être vue à une très-grande élévation ; ce n'est que dans cette condition qu'elle pourra être appréciée à sa juste valeur. La chevelure, par exemple, se présente en blocs massifs et semble avoir été taillée à coups de hache ; mais elle ne produira certainement aucun effet désagréable, lorsque Vercingétorix se trouvera placé sur une base disposée pour recevoir convenablement un colosse pareil. Ce qu'on peut affirmer encore, c'est que pris dans son ensemble, l'aspect du Vercingétorix de M. Millet a de la grandeur, mais pas assez de mouvement, peut-être ; le fier Gaulois a trop l'air absorbé par

de sombres méditations ; sa figure ne respire point la vengeance, ni le désir de nouveaux combats ! Il semble qu'on a plutôt représenté Vercingétorix méditant sur la défaite des siens. J'eusse beaucoup mieux aimé Vercingétorix après Gergovie qu'après le désastre d'Alise.

Il s'appuie sur son épée, dont il serre convulsivement la poignée entre ses mains : ses traits ont encore de la fierté ; mais son front soucieux, ses sourcils froncés, décèlent la tristesse. Telle qu'elle est, et telle qu'on peut la voir, en dehors de l'immense cadre d'azur ou de la brume sombre qui doivent bientôt l'environner, et en augmenter l'effet grandiose, l'œuvre de M. Millet n'est point sans de sérieuses beautés, et il faut tenir compte des difficultés vaincues. Je suis charmé, qu'un artiste nous le pardonne, de ne pouvoir donner aucun éloge à ce petit César de marbre qui, tout malingre et tout ratatiné, fait très-mince figure auprès du Vercingétorix ! Sous le front chauve de ce Jules César, on remarque je ne sais quelle expression indéfinissable, quelque chose d'hypocrite et de sournois ; il a l'air de méditer un mensonge, une vanterie, pour l'insérer dans ses *Commentaires* ; il est assis, et l'on dirait que son auteur a fait poser comme modèle, l'un de ces êtres dépenaillés qui, à l'entrée des églises de Paris, tendent à tous venants un goupillon trempé dans l'eau bénite : on n'a eu pour cela qu'à remplacer le bonnet de soie noire par quelques brins de laurier. A l'aspect de ce

César assez mal réussi, je vous ai dit que je n'avais pu m'empêcher de ressentir quelque maligne joie; il m'eût été pénible, après avoir observé de la tristesse chez Vercingétorix, de rencontrer un César me toisant d'un air triomphant.

D'un Vercingétorix équestre, qu'a produit M. Moris, je ne trouve rien à dire. — Un autre Gaulois se trouve encore représenté au salon ; mais celui-ci est loin de m'inspirer de très-vives sympathies : c'est Brennus ! L'allure vive, l'entrain, la pose animée, donnés par M. Taluet à son héros, ne pouvaient suffire pour effacer de classiques souvenirs. Devant ce fier compagnon, trouant le sol avec sa lance afin d'y creuser une place pour le plant de vigne qu'il élève vers le ciel, en le voyant prendre ainsi les dieux à témoin de la joie et des richesses futures qu'il rêve pour son pays, en un mot devant le Brennus du poète Béranger et de M. Taluet, il est permis pourtant de ne point songer au cri que poussa le Brenn farouche de l'histoire, après son entrée dans Rome : « Malheur aux vaincus ! » Maxime exécrable ! Brennus sans doute ne l'inventait point; mais combien d'échos elle a eus depuis ! Ne l'entendons-nous pas dans les brumes du nord, ce cri ? Ne vient-il pas jusqu'à nous de l'autre bord de l'Océan ? Ah ! n'est-ce point malheur aux vainqueurs ! qu'il faut dire aujourd'hui ! — Le Brennus de M. Taluet a obtenu une médaille ; il la méritait, c'est certain ; mais, si j'applaudis à l'exécution de la statue, je garde

mes antipathies pour le héros dont elle rappelle le souvenir. C'est un couplet de Béranger dont s'est inspiré M. Taluet, d'après le livret : dans ce qu'a chanté Béranger tout ne m'est point sympathique, tant s'en faut !

Mais, à propos de médaille, j'avoue que j'ai été comme surpris de voir que l'on n'en avait point accordé à un groupe que j'ai trouvé charmant: est-ce que les répulsions de l'Académie pour la *poésie* auraient par hasard influencé messieurs du jury ? Ce groupe, c'est *la Poésie pastorale* de M. Louis Schroder. Des sculptures de ce genre ont mes préférences, parce qu'elles me prouvent que l'artiste a su s'élever au-dessus de l'*idéal* qui produit, par exemple, la vieille femme barbue et coiffée qui se trouvait cataloguée au numéro 2863 (1). La gracieuse statue de M. Schroder se présente comme un strophe charmante ; il y a mieux, ce marbre en dit autant qu'en pourrait faire un long poème didactique sur ce qui doit constituer la véritable muse pastorale. Cette Muse couronnée de fleurs des champs, est représentée debout sur un rocher, légèrement appuyée contre un tronc d'arbre contourné par de frais liserons ; une lyre rustique d'une construction primitive, un long chalumeau, sont là inactifs pour le moment, parce que la Muse, dont la figure est douce et sereine, se livre,

(1) La coiffe est d'une exactitude merveilleuse : beau succès !

pensive, à de graves méditations : elle cherche
à s'inspirer en regardant le ciel. Ses yeux in-
terrogent-ils l'infini pour lui dérober ses secrets?
son oreille veut-elle saisir quelque chant aérien
d'un oiseau qui passe, ou l'un de ces bruits va-
gues et mystérieux qui descendent d'en-haut
pendant le calme d'une soirée d'été ? Ce qui
est d'une ingénieuse idée, c'est que, tandis que
la Muse semble faire monter sa pensée vers les
sphères supérieures, à ses côtés, un jeune en-
fant, un petit berger dont la physionomie offre
un heureux mélange de malice et de naïveté,
prétend la détourner de ses contemplations
mystiques et lui souffler je ne sais quelle idylle.
Sous cet ensemble ravissant, il est facile de re-
connaître l'emblème de ce qui a inspiré plusieurs
de nos poètes contemporains, MM. de Laprade,
Mistral, Thalès Bernard, Achille Millien, Lestour-
gie et plusieurs autres. Et l'artiste, en faisant
se dresser vers le ciel le front de sa Muse, en lui
donnant cet air grave et pensif, a voulu nous
indiquer sans doute que cette muse, au besoin,
sait déposer sa guirlande de fleurs et l'échanger
contre une couronne de feuilles de chêne ; elle
sort du fond des bois quand il le faut, et alors
c'est d'une autre façon qu'elle se manifeste. Dans
l'ordre d'un idéal gracieux, *la Jeune Fille et la
Colombe* de M. Sobre, et mieux *le Message,* par
M. Hyacinthe Chevalier. *Le Message* est un oiseau
à qui un jeune homme, rayonnant d'espoir, donne
la volée. L'oiseau tient au bec une petite fleur

qu'il va transmettre à la bien-aimée : télégraphie poétique et charmante ! Cette statue est jolie, mais on pourrait lui reprocher de n'avoir point des formes assez nettement mises en relief ; la cuisse gauche du jeune homme, vu de côté, m'a semblé avoir des lignes trop droites.

Une médaille d'honneur a été décernée au *Chanteur Florentin* de M. Dubois, et cette œuvre est vraiment remarquable, remarquable surtout par la vérité de l'expression : car on croit, en s'approchant, entendre des notes sortir des lèvres entr'ouvertes du jeune virtuose. La pose est on ne peut plus vivante et naturelle ; les mains, qui tiennent une guitare, sont d'un modelé parfait, de même que toutes les parties de cette statue. Et comme ce jeune garçon porte très-exactement le costume du XVI^e siècle, un maillot excessivement collant accuse toutes les formes, et par certains endroits les accuse même beaucoup trop, au point de vue de la décence. N'importe, cette statue est un heureux spécimen d'un genre de réalisme qui n'a aucun rapport avec la manière qui a inspiré par exemple, cette année, certaines *Olympia* et le portrait de feu Proudhon, recherche systématique du *laid*. Devant l'inscription *Médaille d'honneur*, posée sur le socle du *Chanteur Florentin*, on ne regrette point qu'une telle distinction ait été attribuée à un talent hors ligne et à un travail si bien étudié ; mais on peut désirer que ce talent s'applique à des œuvres plus sérieuses et d'un idéal plus élevé.

Le but réel de l'Art n'est-il pas de faire sentir les beautés morales sous les beautés physiques? Or, quels sentiments peuvent naître à l'aspect de la reproduction d'un acte vulgaire ? On est également fâché qu'une statue aussi charmante dans son ensemble et dans ses détails, ayant valu à son auteur la récompense la plus distinguée, n'ait point été exécutée en bronze ou en marbre, mais simplement en plâtre. Auprès du petit musicien se place tout naturellement la statue que M. Cambos a fait inscrire sous le titre de *Cigale*, avec quatre vers explicatifs tirés d'une fable de Lafontaine : *La Cigale ayant chanté*, etc. Cette *cigale* est, ma foi! très-jolie ; comme une *chatte* du même fabuliste, elle a pris forme humaine. Presque entièrement nue, elle tient serrée sous l'un de ses bras une guitare muette, et, transie, elle grelotte en se livrant à de tristes méditations. — Mon Dieu! comme elle a froid ! — C'est vainement qu'elle souffle sur ses pauvres doigts afin d'un peu les réchauffer ; ces doigts, tout engourdis, ne pourraient point faire résonner les cordes de l'instrument qui fut le gagne-pain de l'infortunée. Rien qu'à regarder la pauvre frileuse, on éprouvait soi-même comme une sensation de froid ; et Dieu sait cependant quelle température tropicale chauffait l'intérieur du Palais de l'Industrie ! — Par exemple, on ne rend peut-être pas un compte précis de la situation de cette *cigale* humaine ; parce que cette malheureuse a pincé de la guitare durant tout un été, est-ce un motif pour que

plus tard elle soit vêtue d'une chemise aussi courte? N'est-ce pas plutôt pendant l'hiver que les *cigales* de ce genre font leurs petites provisions? Je n'ai point ouï dire que les Alcazars et autres estaminets fréquentés par ces *Cigales*, leur soient fermés l'hiver ; au contraire (1) !

— Je me suis arrêté avec beaucoup plus de plaisir devant l'*Innocence*, par M. Benoit Bodendieck. Cette figure-ci possède, en vérité, une grâce touchante ; et puis, j'éprouve un plaisir secret à penser que l'artiste a pu rencontrer un bon modèle, un vrai modèle ; ce doit être rare. La naïve enfant manie un petit serpent qu'elle réchauffe dans sa main, à qui elle offre du lait dans une coupe, et qu'elle regarde avec une affection candide! Hélas! elle ignore combien est fatale la morsure des vipères et de ces aspics qui déchirent plus volontiers encore le sein des jeunes filles que celui des Cléopâtres ; elle joue avec le péril, elle recevra inévitablement la piqûre mortelle ; et vraiment, c'est dommage ! car elle est bien jolie : la vertu rayonne sur son front! — On voyait, un peu plus loin, la *Première Pudeur*, de M. Martens. Je ne sais trop pourquoi cette *pudeur* cherche à cacher quelque chose, par exemple son front, tant elle laisse

(1) Le gosier rauque, la voix enrouée d'une virago que la bêtise du public ont mise à la mode, ne chôment jamais, hiver ni été : automne, ni printemps. Heureuse Cigale ! — Mais si celle-ci, qui est ford laide, n'a point de morte saison, pourquoi n'auraient point autant de faveurs celles qui sont jolies comme la cigale de M. Cambos?

voir d'autres détails de sa personne, sans s'en inquiéter beaucoup ! Cela rappelle par trop la naïveté de l'autruche, qui en cachant sa tête croit dérober aux chasseurs la vue du reste de son corps.

Parmi les statues qui par une beauté élégante attiraient les regards, il faut ranger encore la *Devideuse* de M. Salmson. La tête et le buste entier de cette statue ont une correction et une grâce incontestables ; le ciseau en a caressé les contours avec une perfection exquise ; mais il m'a paru que les jambes de cette jolie *Devideuse* péchaient par les proportions. Ces jambes m'ont fait l'effet d'être bien longues depuis les hanches jusqu'aux genoux, et bien courtes depuis les genoux jusqu'aux pieds ! Les draperies sont parfaitement réussies, et l'on comprend qu'en dépit de quelques défauts ce joli travail ait obtenu une médaille. Il est une petite chicane que cependant, à son sujet, je veux encore faire à M. Salmson. Pourquoi a-t-il donné au peloton que tient sa *Devideuse*, la forme d'une étoile ? Enlevez la *vraie soie* qui entoure cette étoile et va retrouver l'autre main de la *Devideuse*, vous risquez d'exposer les gens à chercher ce que signifie une étoile dans la main d'une jolie femme. Serait-ce un emblème, une étoile filante ?

Dans un autre style et possédant des beautés plus sévères, il faut citer en première ligne la *Science* et la *Jurisprudence*, par M. Gumery. Ces deux statues sont en bronze, l'une et l'autre sont

habillées à l'antique; et, tout en admirant les formes et les draperies de ces deux figures allégoriques, je n'ai pu m'empêcher de remarquer que quelques accessoires constituaient des anachronismes. La *Science*, par exemple, qui, dans l'attitude de la méditation, tient un style et des tablettes, a sur ses genoux un livre relié, un livre relié comme pourrait l'être une œuvre de M. Flourens. Quant à la *Jurisprudence*, également revêtue du peplum, elle feuillette.... le Code civil de 1804. Ceci ne pouvait manquer de me faire songer à l'étrange costume du nouveau Napoléon de la place Vendôme. Or, je tiens pour certain que les moindres anachronismes doivent être rigoureusement, scrupuleusement évités dans une œuvre, et bien plus encore dans une œuvre d'art, qui, par la matière dont elle se compose, est destinée à durer longtemps. Est-ce que l'histoire, très-souvent, et la philosophie, n'empruntent point des témoignages aux œuvres d'art? N'est-ce point parmi les œuvres de ce genre enfouies sous les sables des déserts, et datant d'une époque peu avancée dans la civilisation, que beaucoup de gens vont aujourd'hui chercher des preuves à l'appui de leurs théories hasardées? Or, si chez nous, sous la lumière de la civilisation, nous pouvons constater des anachronismes patents dans les nouvelles œuvres d'art, pourquoi voudrait-on que les témoignages ressortant des œuvres du temps jadis puissent trouver du crédit ? — En fait d'accessoires, la *Jurisprudence*

porte sur sa poitrine, en guise d'agrafe, une tête de Méduse qui, serpents épars autour du front, fait d'affreuses grimaces. Quelque étudiant de quatrième année aurait-il fait partager à l'artiste, me dis-je d'abord, l'effroi que lui a causé l'étude du Digeste? Cette agrafe, a-t-on assuré, représente l'égide tutélaire ; voyant la chose en telle place, posée entre les deux seins de cette belle personne, j'aurais dû y songer, la *Jurisprudence* est nécessairement aussi prudente que vertueuse. — La *Méditation*, par M. Dumas, de Toulon, est encore une œuvre qui, dans le genre sérieux, mérite l'attention. La figure est suave ; elle répand autour d'elle, en dépit de l'endroit où elle se trouve, une mélancolie toute sympathique.

— Je doublai le pas devant les Nymphes et Bacchantes, Psychés et Vénus, Suzannes et Phrynés, qui n'ont eu garde de manquer à leur rendez-vous annuel. Et cependant, ces sortes de filles de marbre ne se montrent qu'une fois l'an! et elles sont muettes ! Il faut leur tenir compte de cette réserve.

L'*Aréthuse,* de M. Durand, a des charmes puissants ; c'est une forte nymphe. M. Varnier a également doté sa *Chloris* d'une ampleur telle, que son Daphnis fait bien d'être timide ; s'il se montrait entreprenant, le soufflet qu'il recevrait pourrait être rude ! — M. Aizelin nous a semblé avoir mieux réussi sa *Suppliante* que son *Hébé*, qui n'a pas l'air du tout de remplir son rôle d'é-

chanson; c'est pour son compte, à ce qu'il paraît, qu'elle a rempli la coupe de nectar. Pourquoi pas? — La *Psyché au bord de l'eau*, de M. Delorme, est assez belle, et elle n'a rien de commun avec la demoiselle, passablement décolletée, qui s'est fait inscrire sous le même nom, à un autre numéro. — Plus loin j'aperçus une *Bacchante* qui, en vérité, paraissait avoir le vin bien triste ; cela faisait de la peine à voir. — La *Vénus* de M. Bégas est une Vénus devant qui le jeune Cupidon agit très-judicieusement en faisant une moue affreuse.

Je passai d'un extrême à l'autre ; c'est, du reste, à une Exposition de ce genre que l'on peut souvent constater que les extrêmes se touchent, on y rencontre de singuliers contrastes ! — Parmi les rares Madones qui figuraient en mauvaise compagnie, et que l'on aurait dû grouper à part, avec tous les sujets chrétiens, il y avait une *Notre-Dame-de-Bon-Secours* à qui M. Cabuchet a donné une figure et surtout des yeux bien sévères ! Franchement cette physionomie et ce regard ne sont point faits pour encourager les malheureux ; il semble que d'avance toute prière sera repoussée. *Notre-Dame-d'Août*, par M. Lavigne, est fort gracieuse ; l'expression des traits est douce : ce n'est qu'en regardant à certains détails, par exemple à l'Enfant divin, que l'on trouverait quelque chose à reprendre. Toutefois, ces deux vierges m'ont paru très-supérieures à *Cérès allaitant Triptolème*, par M. Cugnot. Celle-

ci m'a produit le même effet que M^{lle} Schneider, transformée en *Belle Hélène*, aux *Variétés* ; la mythologie sert tout simplement d'étiquette aujourd'hui pour faire passer des choses grotesques. *Léda* parade aux Bouffes, le *Bœuf Apis* va de front avec Thérésa. — La *Cérès*, de M. Cugnot, n'a rien qui dénote une divinité de l'Olympe ; c'est une mère quelconque, dont le galbe est vulgaire, et qui fort prosaïquement allaite un enfant qui n'est point très-beau. — Je dois ensuite une mention à M. Mathurin Moreau pour sa charmante *Studiosa* ; à M. Emile Carlier, pour sa *Paresseuse*, et pour sa *Jeune fille à la cruche cassée*, bien que celle-ci n'ait point toute la naïveté désirable. Il est, je l'ai observé, certains modèles qui doivent êtres rares. Et à propos de figures féminines dignes d'attention, n'oublions pas Célimène : M. Thomas, en sculptant *M^{lle} Mars*, qu'il a représentée assise et en toilette d'apparat, a fait une œuvre remarquable et d'un fini précieux.

Je ne veux pas oublier non plus le buste de cette *Gorgone*, à laquelle M^{lle} Marcello n'a point donné un air tragique et terrible ; si ce n'étaient les serpents qui sifflent sur sa coiffure, on pourrait prendre cette *Gorgone* pour une lorette un peu avancée en âge, et paraissant étonnée de voir beaucoup moins d'admirateurs papillonner autour de sa personne. J'ai en outre aperçu, en fait de bustes, une *Folie* passablement grotesque. Puis, sauf une exception en faveur d'Emma

Livry, par M. Barre, je n'ai accordé qu'une très-mince attention à tous les masques plus ou moins souriants qui appartiennent à la plus belle moitié du genre humain. C'est à peine si en passant j'ai observé l'air souverainement railleur que M. Charles Cordier a donné au buste inscrit au n° 2922. — C'est le buste d'une belle dame, l'épouse d'un Crésus, sans doute, car elle joue avec l'énorme collier de perles qui pare son cou. Mais comme cette belle dame sourit d'une étrange façon ! On dirait qu'elle regarde quelqu'un qui s'abonne au *Petit Journal* et qu'elle s'en moque, tout en s'en trouvant satisfaite. Cela pourrait bien être.

Revenons encore un peu aux sculptures d'un genre plus sérieux. Il importe d'abord de parler comme il sied d'un empereur : cet empereur, c'est Charlemagne. Figurez-vous l'allure d'un père noble dramatique mitigée par celle d'un écuyer du Cirque-Olympique, et vous aurez une idée assez exacte du grand Carlovingien qu'a voulu représenter M. Le Veel. Ce Charlemagne *imberbe* déploie de grands talents hippiques, et il se tient si bien sur son cheval que je crois fort que MM. les Turfistes pourraient l'agréer en leur savante compagnie. Il faut voir comme, sans avoir l'air de s'occuper du noble animal qui le porte, il a l'air de jongler avec le globe terrestre, qu'il soutient à peu près à bras tendu. Ce qui plairait moins aux gentlemen du turf, c'est que, sur ce globe, il y a écrit le mot *Capitularia*.

De l'anglais leur irait mieux. N'était cet inconvénient, cette statue équestre devrait être achetée par quelque société hippique, car le cheval du Charlemagne est assez beau, bien qu'à mon avis il contourne son cou d'une manière singulière. Mais suis-je compétent en ceci, moi qui jamais n'ai fréquenté ni *turf* ni *derby* ?

Le *Prisonnier livré aux bêtes*, œuvre de M. Alfred Jacquemard, est placé tout près du Vercingétorix. Ce groupe est bien là à sa place ; il complète, pour ainsi dire, les pensées qu'inspire la vue du fier Gaulois qui osa vouloir secouer les chaînes de sa patrie, empêcher ses compatriotes d'être la proie des Romains et des bêtes féroces. Le prisonnier a été plus heureux que Vercingétorix : il a triomphé de la panthère qui avait été lâchée contre lui. Aussi quelle fière attitude ! qu'il y a loin de cette pose à celle du poltron effaré qu'on peut voir en peinture à un étage plus haut et qu'on donne pour un martyr. Dans ce tableau, un lion vient de déchirer une femme et il s'avance en rugissant vers un homme qui, fou de désespoir et de peur, agenouillé, les yeux hagards, a l'air de se ronger les deux poings. Les barbares et les martyrs chrétiens savaient mourir sans donner aux amateurs du Cirque le plaisir du coup-d'œil d'une terreur aux poses grotesques. La statue de M. Jacquemard est dans la mesure de la vérité ; le tableau de M. Vibert nous paraît absurde. Comme les spectateurs romains devaient bien plutôt frisson-

ner de peur eux-mêmes, lorsque, par hasard, un prisonnier terrassait les monstres chargés de l'exterminer ! comme ils devaient trembler devant un tel déploiement de force chez l'un de ces barbares qu'ils dédaignaient ! Le vainqueur qu'a représenté M. Jacquemard est admirable dans la façon dont il traine victorieusement la panthère, dont, grâce à lui, les cruelles dents ne feront plus de victimes, et cette panthère est aussi bien réussie que l'homme, ce qui est une chose à constater.

Je ne saurais passer sous silence le *Gladiateur mourant* de M. Oudiné. Il est triste de songer qu'il fut un temps où des hommes consentaient à s'entr'égorger pour l'amusement des oisifs, et des souverains qui donnaient le signal de ces sortes de plaisirs ! et avant de mourir, les victimes, ô dérision ! étaient forcées de saluer le maitre : *Ave, Cesar ! morituri te salutant !*

Un groupe moins heureux, peut-être, c'est l'Alexandre-le-Grand de M. Dieudonné. Cet Alexandre lutte avec un lion. Il serait à désirer que les grands amateurs de batailles se contentassent de triompher en de pareils combats. Le lion est bien posé ; sa gueule ouverte découvre une formidable rangée de dents, et l'animal parait plein de rage. Alexandre, au contraire, se contente de regarder d'un œil impassible la bête furieuse et de vouloir la retenir d'un bras trop faible ; il tient son glaive trop loin du lion. Pense-t-il que son regard suffira pour faire se refermer la

gueule du fauve ? Tant il y a que l'issue de la lutte entre les deux potentats me paraîtrait fort peu douteuse, et j'applaudirais à la victoire du roi du désert, si le livret, en me rappelant l'histoire, ne venait arrêter ce mouvement.

Bacchus figure de plusieurs manières à l'Exposition ; il y a d'abord l'*Education de Bacchus*, par M. Doublemard : un Faune éduque le petit Dieu, mais l'*éducation* qu'il donne a l'air d'être celle qu'un vieux grognard donnerait à un enfant de troupe ; il semble que *Bacchus* emboîte le pas militaire. Vieux Faune, passez à un autre exercice ! — En fait d'*éducation*, je préfère le groupe de M. Garnier, où un autre enfant est représenté apprenant à prier Dieu. Il y a quelque chose de suave dans la figure attentive du joli petit chérubin. — Un autre Bacchus est groupé avec l'*Amour* ; mauvaise société ! Ce garnement de *Bacchus* engage l'*Amour* à déguster le jus de la treille. Tout en s'appuyant sur l'épaule de son joyeux compagnon, l'*Amour* hésite et réfléchit ; il ferait bien de résister jusqu'au bout, car on sait où souvent *Bacchus* entraine l'*Amour*.

Saint Paul devant l'Aréopage, par M. Le Bœuf, m'a fait l'effet d'un acteur déclamant de tragiques hémistiches. Décidément le sentiment religieux n'est point ce qui a le mieux inspiré les artistes cette année. La peinture offre des Christs impossibles (par exemple, le n° 2181, à peine supportable, mais dont l'effet est amoin-

dri par le n° 1427). — La sculpture fournit d'ailleurs bien d'autres preuves de l'absence du sentiment religieux. Ainsi, sont mal réussis : un *Ange de la résurrection* qui ressemble, à s'y méprendre, à une *Renommée* ou à une *Victoire*; un moine étriqué, enregistré sous le nom de *Saint Félix de Valois*; un autre moine, par M. le marquis Costa; l'ébauche de M. Leenhoff, un *Christ mort*, dont la tête est trop petite et la figure sans caractère. M. Etex a exposé un *Saint Benoît* dans une posture grotesque : c'est à peine si, comme exception à ce que je viens d'avancer, on peut citer le *Saint Jean*, de M. Leharivel, ou l'*Ezéchiel*, de M. Gruyère, et *Agar dans le désert*, par M. Charles Gauthier. — Le *Samson*, de M. Jules Blanchard, est un très-beau travail anatomique; il dénote une grande connaissance des muscles, et il y a un singulier déploiement de muscles dans l'action que Samson accomplit : il enfonce ses doigts avec force dans le cou d'un renard. Un pareil colosse, un Samson, a-t-il besoin de faire autant d'efforts pour maintenir un renard par le cou et l'envoyer ensuite exécuter un voyage aérien ?

Le Semeur, de M. Chapu, et *le Berger Lycidas sculptant le bout de son bâton*, par M. Truphème, d'Aix en Provence, sont deux œuvres remarquables à plus d'un titre. J'aime l'air sérieux et pensif de l'homme qui confie à la terre les semences du blé qui devra nourrir sa famille; il n'y a point chez lui cet air trivial dont, sous pré-

texte de réalisme, on gratifie tous les paysans mis en scène aujourd'hui dans une œuvre d'art; je trouve cette statue supérieure au *Laboureur* de M. Capellaro, qui n'est pourtant point sans mérite. Dans l'action qu'accomplit le berger Lycidas, on voit le talent qui cherche sa voie; il y a comme un éclair de génie dans les traits réfléchis du berger; le chien qui, à ses côtés, semble suivre de l'œil avec un vif intérêt le travail de son maître, est parfait dans son attitude. M. Roubaud a produit, dans sa *Vocation*, quelque chose d'analogue au berger Lycidas; mais je préfère encore l'œuvre du statuaire provençal. — M. Moreau a rendu d'une manière très-heureuse la physionomie d'*Aristophane*; il a pris le philosophe, ou plutôt le poète comique (souvent c'est tout un), pendant qu'il observe quelque type ridicule excellent à reproduire. Tout est parfaitement rendu : les yeux demi-fermés, le sourire qui plisse finement les lèvres, un air moqueur et sournois, désignent parfaitement celui qui, l'un des premiers, chercha à châtier les mœurs des humains en riant plutôt qu'en les mettant au *supplice* ! Cette sculpture est en outre d'une si excellente exécution, qu'on peut la regarder de tous les côtés en y trouvant des parties remarquables; ainsi la tête m'a semblé plus belle encore vue de profil que vue de face : on ne saurait en dire autant de plus d'une des statues exposées au Salon (1). — Je ne veux point

(1) M. Moreau est mort pendant la durée de l'Expo-

passer sous silence plusieurs morceaux très-gracieux, tels que *l'Enfant à l'escargot*, de M. Itasse; *l'Enfant au cadran solaire*, par M. ***; *l'Enfant à la toupie*, par M. Léon Perrey ; *le Petit Buveur*, de M. Moreau-Vauthier ; *le Matin* et *le Soir*, par M. Montagny ; *le Premier amour*, par M. Steenaker ; *Héro et Léandre*, par M. Déloye ; *le Chasseur indien*, par M. Caudron, et *les Fleurs du printemps*, par M. Ch. Week. Mais, pour en finir avec les statues, si je parle de *l'Amour dominateur*, ce n'est pas pour en faire l'éloge. Cet *Amour* n'a pas même la tournure d'un amour de Boulevard ; c'est quelque chose de plus inférieur; il est paré d'un pompon grotesque; son ventre ressemble à un gros tonneau : c'est un amour siamois, un petit magot de la Chine. Peut-être l'ai-je mal vu ; quand les cheveux grisonnent, on est plus disposé à rire des amours et à les trouver ridicules.

Parmi les bas-reliefs, on distinguait *les Danaïdes*, par M. Début : ces pauvres filles ont l'air bien dépité de ne pas venir à bout de remplir leur vaste cuve. Puis il y avait une grande et belle composition où M. Paul-Auguste Gagne (de Paris) a représenté *les Titans foudroyés*. Les *rocs qu'Encelade jetait* sont retombés sur les superbes révoltés, et la victoire est restée à ce

sition : en entrant, un jour, dans le jardin du Palais de l'Industrie, j'aperçus une couronne d'immortelles nouée avec un crêpe noir, posée aux pieds de la statue d'Aristophane, je compris ce que signifiait cet hommage touchant.

Jupiter, qu'on voit tout en haut du bas-relief, brandissant d'un air terrible sa foudre flamboyante. L'expression donnée à chacun des Titans est parfaite; le dépit et la colère, mélangés de terreur, contractent leurs traits.

Je suppose maintenant que vous ne tenez pas plus que moi à constater si les portraits en buste de M. X***, de M. O***, de M. Y*** sont plus ou moins bien réussis : plusieurs de ces messieurs étant inconnus, on ne peut point apprécier la ressemblance; mais ce qui est certain, c'est que parmi ceux qui ont livré leur tête à l'Exposition, il en est de doués d'un fameux toupet ! Les artistes ont scrupuleusement copié leurs modèles, et on s'en aperçoit. — Ce ne sont pas les gens à toupet qui font défaut à cette heure, et, du reste, j'en conviens, un beau toupet rehausse un buste, et accentue vigoureusement une physionomie. Je n'ai donc fait que passer devant plusieurs têtes numérotées, et le n° 2883 m'ayant donné envie de fuir, — mon Dieu ! que ce monsieur était laid ! — je pus m'arrêter devant d'autres *pourtraictures* infiniment plus agréables à voir. Or ce n'est pas la seule occasion où l'on peut être tenté de quitter les civilisés pour aller rechercher la société des hôtes naturels des bois.

M. Isidore Bonheur sculpte ce que peint si bien M^{lle} Rosa Bonheur (1) : c'est au fond des pâtura-

(1) On sait que M^{lle} Bonheur vient d'être nommée

ges qu'il va prendre ses modèles, et ce qu'il a vu, il le reproduit d'une façon merveilleuse. Il a exposé deux *Taureaux* cette année ; il semble que l'on entend mugir l'un de ces magnifiques animaux appelant sa génisse. Ce taureau est destiné à entrer au Sérail, il est en plâtre, — le livret nous apprend qu'il fait partie d'une collection de bêtes commandée par le grand Sultan des Turcs. — *Le Vautour* et *le Lion du Sahara*, par M. Auguste Cain, sont des morceaux exceptionnels. Le lion est magnifique dans son attitude ; il est couché, il rugit, et l'on peut lui dire ce que dit un des personnages du *Songe d'une nuit d'été* : « Bien rugi, lion ! » — Le Vautour est en bronze, mais de ce bronze qui a cette teinte verte que les siècles ont donnée aux médailles antiques et qu'on nomme *patine* ; posé sur une belle tête de Sphinx, ce vautour étire son aile, il va prendre son vol. Je ne sais s'il y a quelque allégorie cachée dans cette réunion d'un sphinx et d'un vautour. Le Sphinx interrogé a refusé de répondre à mes questions. — J'ai regardé encore avec un plaisir infini le *Héron* de M. Emile Cana. Ce héron s'apprête à déjeûner d'un escargot: repas frugal, comme vous voyez. Le héron, cependant, en vrai gourmet, hérisse les plumes de son cou en signe de joie ou de

Chevalière de la Légion d'Honneur. Quand donc établira-t-on une croix, une médaille spéciale pour les lettres ou les arts et n'ayant rien de commun avec celles qu'on gagne sur les champs de bataille, ou par des services rendus à la France ?

convoitise, tandis que la chétive bestiole chemine tout doucement, se croyant abritée par sa coquille. Elle parait loin de se douter qu'elle va être la victime du terrible bec qui sournoisement s'allonge au-dessus d'elle. Nous pourrions citer encore le *Tigre* de M. Hippolyte Heizler, le *Chien terrier* de M. Salmon, la *Perdrix blessée* de M. Paul Comolera, etc., et nous énumèrerions encore bien d'autres figures d'animaux, si nous voulions, ou plutôt si nous pouvions nous arrêter à celles qui, dans de plus petites dimensions, ont été taillées dans le bois ou modelées en cire. Je me bornerai à signaler une *Vache*, de M. Félix Ogier; une *Perdrix morte*, par M. Sylvain Lachaise (terre cuite); une autre *Perdrix*, par M. Arsou; *Jeunes Renards*, de Mme Renard de Basclet, les cires de Mêne. — Et il nous faut revenir aux gens, car nous ne saurions laisser dans l'oubli la statue en pied du maréchal *Serrurier*, par M. Doublemard, et celle de *Richard Lenoir*, par M. Louis Rochet. La statue de Serrurier n'a rien qui la distingue de toutes les statues de grands hommes du grade militaire qu'on a pu voir jusqu'ici; elle est belle dans son ensemble: mais comme le maréchal est en grand costume d'apparat, on ne peut s'empêcher de penser qu'il faut être doué d'une certaine vigueur pour porter avec aisance un manteau si lourd, tant de franges, de broderies, etc. Ce costume majestueux doit être incommode. — J'ignorais, franchement, que Richard Lenoir fût

un grand homme, un personnage historique : j'ai été enchanté de ce que le livret m'a révélé de lui, mais je ne saurais en dire autant de sa statue. On pourrait la mettre en regard du hideux portrait de Proudhon, par M. Courbet. Qu'il soit utile d'offrir M. Richard Lenoir à la postérité, en buste ou en pied, passe encore; mais en quoi peut-il être avantageux que l'on nous présente, sans nous faire grâce d'une seule, les verrues que le même Richard avait sur sa figure ? Il y en a trois, si j'ai bien compté. Est-ce de l'art que la reproduction scrupuleuse des moindres détails qui enlaidissent une figure ? Ces reproductions sont dans les arts aussi importantes que le sont dans la critique littéraire les observations minutieuses où se complaisent certains lettrés. On a été plus loin pour la statue de Richard Lenoir : il avait, à ce qu'il paraît, les jambes un peu tortueuses, un peu maigres ; son pantalon, ou plutôt sa culotte, avait des plis disgracieux ; on n'a eu garde, pour ces détails encore, d'en priver nos regards. On appelle cela faire de l'art ! Et quelle pose a été donnée au grand homme : il a la main plantée dans son gousset, geste de parvenu, pose de Mondor !

Si je me suis assez appesanti sur les œuvres sculptées, il me serait difficile d'agir de même relativement aux tableaux ; il y en a tant ! Et puis, à vrai dire, le ciseau, cette année, m'a paru plus heureux que le pinceau ; ce qu'il a produit est réellement plus digne d'attention,

mieux imprégné d'un véritable sentiment artistique, plus digne d'encouragement.

J'escaladai toutefois avec courage les grandes marches du Palais de l'Industrie. Après tout, c'est plus aisé que l'ascension du Mont-Blanc; quels que soient les orages, les gouffres, les ouragans et les glaces qui attendent en haut, — ils n'y sont qu'en peinture.

PEINTURE DE GENRE.

Siamois, Gendarmes, etc.

Puisque la peinture de genre est celle qui fournit le plus grand nombre de tableaux, et puisque en définitive c'est ce qui se trouve dans cette catégorie qui est le mieux réussi, nous commencerons par l'examen des tableaux appartenant à la peinture de genre. Il en est de bien jolis !

Quelques tableaux m'ont paru d'un classement difficile ; et, par exemple, en considérant la peinture comme destinée à perpétuer le souvenir d'un événement mémorable, est-ce bien dans cette catégorie qu'il convient de ranger la *Réception des ambassadeurs siamois à Fontainebleau?* Cette toile, dont les proportions sont assez exiguës, offre des aspects on ne peut pas plus pittoresques. Il est certain que M. Jérôme n'a fait que reproduire ce dont il avait été témoin, lorsqu'il a représenté les Siamois prosternés à la file et se dirigeant vers le trône un par un, comme des canards qui s'en vont à la mare. A dire vrai, ces quadrumanes sont plaisants! Qu'on y songe : si quelques-uns des spectateurs de cette cérémonie pouvaient voir les Siamois sous une

face tolérable, en était-il de même pour ceux qui se trouvaient placés derrière les diplomates asiatiques? Un tel spectacle, néanmoins, si réjouissant qu'il soit, porte avec lui un sérieux enseignement, car ces postures grotesques prouvent combien la pratique du servilisme amène les gens à se montrer sous deux faces différentes. Je goûtais médiocrement le sans-façon avec lequel se présentaient au public des *Variétés* les héros travestis de la guerre de Troie ; et cependant, en observant dans le tableau de M. Gérôme jusqu'à quel point s'aplatit l'étiquette siamoise, je me reporte avec un vif plaisir aux gambades folichonnes du grand Agamemnon, roi barbu — bu, qui s'avance !

Plus d'une fois M. Gérôme a donné le droit d'être exigent vis-à-vis de lui ; il a même exposé cette année un tableau dont l'effet général a quelque chose de suave (*la Prière*); on est donc autorisé à dire à son égard ce qu'on croit être la vérité. Si dans la *Réception des Siamois* il a fait très-ressemblants, d'après ce que j'ai entendu affirmer, tous les personnages de la cour mis en scène, il a groupé d'une façon qui ne m'a point paru heureuse, les silhouettes de plusieurs dames blanches. Toutes ces dames ont beaucoup l'air d'avoir été blanchies à la céruse ; cela a l'inconvénient de les faire paraître chlorotiques, comme semble l'être cette grande dame dont M. Marzochi a donné le portrait (1). Puis, est-il bien vrai que

(1) Portrait de la reine d'Espagne par M. Marzochi de Bellucci.

les Siamois aient cru devoir offrir en cadeau autant de parapluies ? Monceau de riflards à droite, paquets de riflards à gauche ; il y a là de quoi loger à l'abri des intempéries d'une saison plusieurs bataillons de la garde ! Apparemment on aura dit aux naïfs Siamois qu'en France, et surtout à Paris, le temps se mettait facilement à l'orage et à la pluie ; ils ont voulu réunir l'utile à l'agréable dans les présents qu'ils offraient à la cour.

Du reste, M. Gérôme n'est point le seul peintre qui, cette année, ait recherché les effets de parasols et de parapluies. Aux numéros 998, 889, 329, 1045, etc., les paysages étaient émaillés par d'énormes riflards déployés. Ce réalisme m'a peu séduit ; j'aurais même préféré les paysages privés de la végétation de ces champignons gigantesques qui, rouges ou bleus, abritent des insectes fort laids. Le riflard est un meuble utile, je n'y contredis point ; mais les dimensions, les lignes droites des compartiments de cet ustensile, ont-elles vraiment quelques agréments artistiques ? Vous figurez-vous le berger de Fabre d'Eglantine offrant à sa bergère, pour elle et pour ses blancs moutons, le secours d'un vaste paraverse ?

> Il pleut, il pleut, bergère,
> Mets-toi sous mon riflard !

Où le riflard se déploie, adieu la poésie ; il en est de ce meuble comme de celui que redoutait un gentilhomme limousin. Tenez-vous-le pour dit, messieurs les Réalistes.

A plus de titres que bien d'autres, deux tableaux pourraient être rangés parmi les peintures d'histoire : ce sont ceux de M. Bataille, représentant les combats de deux héros contre un bœuf en colère et contre un braconnier. Allez vous mettre en face de ces peintures, vous qui pourriez douter de la somme de courage et de vertus civiques que peut recouvrir le tricorne d'un gendarme ! — Non, de tels guerriers, vrais redresseurs de torts, n'ont point toujours le loisir d'apprécier si le temps est beau pour la saison, et devant les fragments d'une épopée réelle, j'en suis fâché pour M. Nadaud, tout persiflage inconsidéré s'évanouit. Ecoutez :

> Enfants, voici les bœufs qui passent,
> Cachez vos rouges tabliers !

Un indomptable taureau, à moins que ce ne soit une vache enragée, se livrant à une course insensée, fend des flots de poussière : son front large est armé de cornes menaçantes, ses longs mugissements font trembler le village. Les femmes, pâles d'effroi, pressent leurs nourrisons sur le sein maternel ; la marmaille, les canards, les oies éperdues, tout fuit ! Mais au milieu de ce grand désarroi, Pandore lui seul, digne fils de quelque héros, ajustant sa carabine, pousse au monstre. — Son brigadier déjà a mordu la poussière, et un gros dogue muni d'une rangée formidable de crocs est le seul citoyen du village, qui, se dévouant encore pour le salut public,

vienne prêter gueule-forte à l'autorité : à quoi servirait la fourche du poltron qui s'est mis à l'abri derrière le dos de Pandore ? — En dépit d'une pose qui accuse un sang-froid admirable, notre héros n'a point l'air de viser juste, et toutefois, grâce à ce gendarme dont la carabine récidivera à coup sûr, et grâce au mâtin qui lui vient en aide, le triomphe de l'ordre paraît assuré. Mais permettez-moi de ne point négliger un épisode de cette lutte magnanime : ah ! que j'ai eu l'esprit rasséréné par l'entente cordiale qui, dans ce village, unit l'autorité militaire et l'autorité religieuse !

Je vous l'ai dit, sans respect pour la sardine blanche, la vache a jeté bas le général en chef de Pandore ; mais on voit le bon Samaritain de l'endroit voler au secours du brigadier blessé. Dieu soit loué ! les contusions perpétrées par une corne malfaisante vont être lotionnées par une main pieuse ; M. le curé en personne apporte au bon gendarme du vinaigre des quatre-voleurs. Le gendarme sera vite ranimé ; calmons donc nos émotions !

Voyons maintenant ce dont il s'agit dans l'autre épisode de la vie des gendarmes. Tout au fond d'un grand bois, dans un taillis obscur, un braconnier vient de décharger son arme prohibée sur une pièce de gibier ; la bourre du fusil fume encore par terre, pièce de conviction ! — Hélas! la joie d'un lièvre et d'un faisan déjà abattus empêchaient l'infortuné de songer qu'il existait

des gendarmes. — Ils étaient là ! C'était un beau dimanche. Deux gendarmes chevauchaient le long d'un sentier. Entendre le coup de fusil, descendre de cheval, courir sus, empoigner l'homme en contravention, ce fut l'affaire d'un clin d'œil. Tandis que Pandore, bravant le danger, attaque de face son ennemi naturel, qui ose résister, son supérieur en grade, prudent et cauteleux, tel que doit l'être un Mars de caserne époux et brigadier, fait son attaque sournoisement et par derrière. Ses longs bras enlacent le malfaiteur, comme feraient les replis tortueux d'un serpent. En agissant de cette sorte, Brigadier, on voit que vous aviez raison, car c'est grâce à vous cette fois que force restera à la loi.

La vue de ce tableau a inspiré de jolis couplets à M. Léo de Mark, collaborateur d'un journal de province. Il suppose deux gendarmes passant devant les toiles de M. Bataille, et il rend leurs impressions. Voici l'un de ces couplets :

> C'est bien nous dans cette peinture !
> Je reconnais exactement
> Mon air, ma taille et ma tournure,
> Ainsi que mon équipement ;
> Cependant, je voudrais encore
> Plus de brillant sur mon galon !
> — Brigadier, répondit Pandore,
> Brigadier, vous avez raison !

Et pour en terminer avec ces tableaux, disons que, s'ils sont dignes d'être appréciés par le corps des gendarmes, ils sont dignes aussi, par le dessin et par la couleur, des éloges de la critique.

— M. Jolyet a représenté des *conscrits de la Bresse allant tirer au sort*. Heureusement ces conscrits-là ne fourniront aucun épisode nouveau à l'épopée des gendarmes ; ils ne seront point réfractaires. Sous un ciel surchargé de céruse, ils cheminent insoucieux et gais. Je le crois bien ! ils n'ont pas d'ombre, ils ont perdu leur ombre, ils sont tous dans le cas de ce pauvre Peters Schlemil dont Hoffman et Chamisso ont si bien décrit les peines cruelles. Eux, comme ils sont contents ! Des spectres sans ombre ne pourraient avoir la prétention d'avoir dans leur giberne le bâton de maréchal, et tous ces conscrits seront déclarés évidemment impropres au service par des magistrats pourvus de reflets. Passe encore pour les petites dames que M. Tissot a étendues sous des amandiers dont les fleurs sont bien singulières, des merveilles de fleurs ! On sait combien les femmes sont légères, chacun a eu plus ou moins à souffrir de l'inconstance de ces douces sylphides ; il n'y a donc pas lieu de s'étonner beaucoup d'en voir quelques-unes privées de leur ombre.

Une avalanche de viande humaine vient s'engloutir dans *la Mansarde* de M. Michaud. Voici comment je m'explique cet étrange tableau : l'homme que, sombre et rêveur, on entrevoit au fond de cette mansarde n'est pas autre chose qu'un ogre à jeûn et dans la débine ; un Nécroman charitable envoie à cet affamé une forte provision de chair fraîche. Un *rayon jaune*,

— que je suppose fourni par M. Sainte-Beuve, autre Enchanteur très-serviable, on le sait, — passe par la fenêtre, et sur ce rayon des *voluptés* enlacées, des *enfants*, des *femmes,* surtout beaucoup de femmes roses, tombent dans la mansarde, et tout cela sera consommé : c'est à faire venir la chair de poule !

Dans cinq compartiments réunis sur une planche dorée, M. Schlesinger a logé *les Cinq Sens.* Mais par qui croiriez-vous que M. Schlesinger a fait représenter les sens ? Par des demoiselles qui, généralement parlant, ne possèdent guère le bon sens et le font perdre à d'autres. Ce sont de jolies Espagnoles de la rue Bréda. Ces pauvres filles expriment les sens comme elles sont susceptibles de le faire. Une charmante espiègle aspire avec délice l'odeur de la cigarette qu'elle fume, et sa compagne, plus délicate, se détourne avec dédain : ceci est pour l'*odorat*. Une autre déguste une glace tout en émiettant des plaisirs : voilà pour le *goût*. Une gracieuse personne tourne vers le ciel un petit télescope, étudiant le cours d'une étoile filante. Sa compagne a l'air de lui dire : « Anne, ma sœur, ne vois-tu rien venir ? » Mais ce n'est pas des régions éthérées que dans les boudoirs descendent des êtres charmants et pourvus de fines moustaches ! Voilà pour la *vue.* L'*ouïe* est figurée par l'oreille d'une dilettante, et dans cette oreille délicate une malicieuse enfant injecte les gammes criardes d'un flageolet ! Quant au *toucher*, une

amie charitable et quelque peu experte tâte le pouls d'une jolie malade atteinte de la fièvre procurée par le désir de quelque bijou. Tout cela est charmant, c'est coquettement peint, finement dessiné, la touche en est délicate; mais n'est-ce point du talent gaspillé? Où trouveront place ces tableaux qui feraient le motif de cinq lithographies enluminées dignes de figurer entre quelques glaces, dans un boudoir coquet? Est-ce dans un musée que l'on accueillerait des travaux aussi peu sérieux, quoique si bien exécutés?

Quel besoin avait M. Jundt d'expliquer sur le livret que les gens qu'il a peints revenant d'un concours régional, le faisaient *par un temps de brouillard*? Les personnages de ce tableau sont enfoncés dans une brume épaisse et blanche: on les devine là dedans plutôt qu'on ne les voit : c'est àpeine si l'on distingue le groin d'un gros porc qui veut se dégager d'une si lourde atmosphère. Au fait, on a bien agi en nous prévenant qu'il s'agissait d'un brouillard, car on aurait pu croire que tous ces braves gens étaient ensevelis sous du plâtre comme les habitants d'Herculanum sous les cendres du Vésuve. M. Jundt me paraît, du reste, affectionner les effets de brume, car il y a également de telles vapeurs dans la chambre où *une Jeune Mariée tyrolienne fait sa toilette*, que ce qui s'y trouve, meubles et gens, n'est point très-distinct. Les tons nuageux, les nuances éteintes ont, du reste, cela de commode qu'en estompant mollement les contours, ils dispensent

du dessin. Mais ce n'est pas M. Eugène Isabey que l'on peut accuser de jeter des brouillards sur ses tableaux : il a d'autres moyens de se dispenser du dessin. Au Salon de cette année, il a exposé un *Alchimiste* plutôt ébauché que peint, plutôt esquissé que dessiné. Et cependant, j'en conviens volontiers, à mesure que l'on s'éloigne du tableau, on voit prendre des formes distinctes à ce qui, de très-près, semble n'être qu'un bariolage grotesque, un salmis papillottant composé de toutes les couleurs qui peuvent se trouver sur une palette bien garnie. Je n'aime guère ces tableaux où l'effet remplace le dessin : cela sort des principes et des règles de l'art dans l'acception sérieuse de ce mot ; c'est du décor, ce n'est point de la vraie peinture. Et cette manière a été adoptée par plusieurs peintres, même par de très-bons peintres, qui arrivent à d'incontestables succès. On peut observer l'exécution de cette méthode notamment dans un tableau de M. V. Huguet, représentant *une Halte sous les murs de Constantine*.

D'autres, tels que M. Gustave Doré, par exemple, se passent du mérite de la couleur et un peu aussi de celui du dessin (1). Voir la *Gitana* et le *Tobie* exposés cette année.) Ceux-ci ne sont point en cause ici ; leurs tableaux servent à prouver que l'on peut faire déborder l'esprit, la

(1) Une petite chose ailée qui serait presque imperceptible si elle n'était d'un blanc cru se détachant sur de l'azur uni, représente *un ange*, dans l'un de ces tableaux.

verve, la fantaisie, dans les milliers de vignettes des plus beaux livres *illustrés*, et ne pas précisément être un grand peintre.

Certains procédés, les empâtements et autres *chics* d'ateliers, tolérables dans le paysage, sont-ils admissibles dès que des personnages figurent sur un tableau? Je ne le pense pas. Le dessin reste (1), tandis que la couleur peut perdre tout son charme. Pourquoi admire-t-on toujours certains tableaux des anciens maîtres dont les teintes se sont effacées. Parce que les figures sont bien dessinées et que ce dessin reste un chef-d'œuvre après que le temps a décomposé les tons les plus délicats, a fait disparaître les glacis, et que, dans son ensemble, toute la peinture a poussé au noir.

— M. Janet-Lange a représenté *une Chasse à tir à la Faisanderie de Compiègne*. Vrai Dieu! quel massacre des innocents! Je ne saisis point en quoi peut consister le plaisir de ceux qui tirent sur du gibier groupé, massé par des chiens et des valets, dans un espace très-restreint: c'est une tuerie, ce n'est point une chasse. Moins encore je comprends ce que vont faire là autant de crinolines recouvertes de soie, etc. Comment les belles dames que l'on voit au milieu de nom-

(1) Sans compter que ce dessin peut être reproduit par le burin et se perpétuer au moyen de la gravure. — Il fut un temps où les peintres préparaient leurs couleurs eux-mêmes, où la chimie industrielle ne se mêlait pas de leur en fournir d'exécrables: dans ces conditions, les couleurs restaient toujours à peu près telles que le peintre les avait déposées sur la toile: mais aujourd'hui !

breux Adonis, n'ont-elles pas le cœur soulevé par la vue de ces oiseaux saignants, de ces bêtes pantelantes, qui, par centaines, gisent sur le sol, etc.? Je sais bien que le beau sexe, fort amateur de distractions de toute espèce, ne dédaigne nullement, faute de mieux, le coup d'œil de la cour d'assises, et même de la guillotine le cas échéant; mais ce n'est point le sang versé qui fait aller en chasse de charmantes amazones; leur enthousiasme n'est là ni plus sincère ni plus vif qu'en face du turf; mais qui négligerait de se montrer en piquants atours, et de dire à des jalouses: « J'y étais! »

Le tableau de M. Janet-Lange est très-supérieur à l'*Hourvari* de M. de Viviers, où se meuvent de tout petits chiens de carton; au *Casino* de M. Boudin, animé par de jeunes premières du théâtre des Marionnettes, et aux diverses *Courses de Longchamps* ou *d'Epsom*, qui prouvent combien ces exercices équestres sont peu propres à inspirer un artiste. Cela n'est pas plus heureux que la peinture officielle dont nous constaterons la médiocre réussite dans un portrait qu'a exposé M. Cabanel. Si vous avez pour l'épinard une antipathie prononcée, éloignez-vous de ces tableaux où sont figurées des *Courses*, vastes plats d'épinards saupoudrés de menus chevaux et de très-petits personnages.

Il est plusieurs peintres dont le pinceau s'applique avec une minutie extrême aux pastiches du Moyen-Age. Ces imitations sont loin d'être

dénuées d'agrément; elles accusent beaucoup de talent dans leur exécution ; mais, sauf en quelques circonstances, quelle est l'utilité d'un talent consacré aux reproductions d'une façon de peindre où les demi-teintes sont à peu près complètement exclues? Ce genre admet volontiers les tons vifs, les nuances chatoyantes : mais il suppose chez les spectateurs une naïveté d'esprit aujourd'hui absente. Que diriez-vous d'un homme qui, après avoir donné des preuves qu'il possède les facultés d'un grand orateur, se mettrait à bégayer, à zézayer gracieusement comme un enfant? Et c'est là précisément ce que veulent faire faire à l'Art ceux qui imitent les vieux peintres du Moyen-Age (1). Ces réflexions ne me sont point seulement suggérées par la *Villégiature florentine* de M. Haussoulier, mais plusieurs autres tableaux sont dans le même cas, notamment ceux de M. Alma-Tadema. Cet artiste, d'un grand talent d'ailleurs, pousse le goût de l'archaïsme à outrance; mais il semble faire de l'art plutôt pour quelques antiquaires que pour le public. Il agit en peinture absolument comme M. Leconte de Lisle l'a fait en poésie. Il y avait, cette année au Salon deux tableaux de M. Alma-Tadema : *Frédégonde et Prétextat*, et les *Femmes Gallo-romaines*. Je tiens à parler encore d'un

(1) On comprendra que nous ne disions rien des imitateurs de la peinture chinoise, tels que M. Whitsler, dans la *Princesse du pays de la porcelaine* : ceux-là devraient-ils être admis au Salon ailleurs qu'à Pékin ?

tableau de M. Albert Lambron, *la Vierge et l'Enfant Jésus*. La Vierge est tout de blanc vêtue ; elle est étendue sur un gazon d'un vert uniforme ; une couche d'outremer remplace le ciel. Autour de la Madone, une foule d'oiseaux voltigent dans l'azur : il y en a de bleus, de roses, et d'autres qui ont un plumage d'or ; un écureuil gros comme un petit oiseau, une gazelle grosse comme un petit écureuil, circulent parmi les volatiles de ce paradis, et tout en bas, près du cadre du tableau, se détache, ailes éployées, une blanche colombe qui, je l'ai supposé, représente le Saint-Esprit. Cette peinture curieuse n'est point sans grâce ; on dirait une chromolithographie immense : dans des proportions plus réduites, cela ferait merveille au milieu de recueils tels que *les Arts somptuaires au moyen-âge*, de M. F. Séré ; au Salon, l'effet n'en est point très-heureux à côté des productions de l'Art moderne. C'est à peu près dans cette manière encore qu'ont été peints deux tableaux de M. Viry, enregistrés sous ce titre : *Chasseurs* et *Une Famille*. En y regardant bien, on voit que *les chasseurs* sont de *la Famille*. Et que de candeur dans cette *Famille* aimable et vertueuse ! Le père porte lui-même entre ses bras le bébé qu'il contemple avec amour, ce qui est d'un excellent exemple. Et puis quelle pudicité quasi-virginale ! quelle paix annoncent les yeux baissés de tous les membres de cette famille ! Pas un seul n'ose lever sa paupière ! Quel contraste font tous ces braves

gens avec le *Hamlet* très-laid de M. Laurens, qui écarquille ses prunelles, ou avec les gros yeux que fait au public la *Conscience* de M. Jobbé-Duval, qui, du reste, semble avoir des têtes de rechange : est-ce bien le fait de la *Conscience* d'avoir deux visages à sa disposition ? Et ne croyez pas que ce soit l'éclat trop vif de ce qui les entoure qui clôt les paupières de cette famille candide : elle est grise elle-même, et tout ce qui l'environne est grisâtre. Et combien je préfère pourtant ces tableaux à celui de M. Vallon représentant *l'Intérieur d'une Cuisine*. — J'ai dit ce que m'inspirait le *portrait* peint par M. Courbet ! — Qui donc souffrirait chez soi, même en peinture, une maritorne aussi décidément malpropre que l'est celle qui lave sa vaisselle dans cet *Intérieur* de cuisine? c'est à ôter l'appétit à un Ugolin renfermé dans sa tour. Elle est noire, elle est sale, elle récure un chaudron et ferait beaucoup mieux de se récurer elle-même. Cent vilenies complètent l'agrément; de la viande pendue à un croc, des trognons de choux, une cruche verte comme l'est une couronne que j'ai remarquée à l'Exposition. Cette couronne est pêchée dans le fond de la mer par des tritons noirs et crépus; ils la portent en triomphe au-dessus des flots, et on la distingue au milieu de cette débauche d'outremer que M. Gudin a nommée : *Entrée de l'Empereur à Gênes*. La Cuisinière dont je parlais tout à l'heure n'est pas la seule qui soit assez effrontée pour montrer au public

le désordre de son intérieur ; il est tels de nos peintres aujourd'hui, qui, s'ils eussent vécu du temps de Vitellius et qu'ils eussent été admis dans le palais de ce goinfre couronné, en auraient certainement choisi les latrines pour les peindre; c'est où conduit le réalisme.

M. Henner a exposé une *Chaste Suzanne* qui, bien qu'elle soit contemplée par les vieillards obligés, de vieux garçons abrutis, n'est pas beaucoup plus agréable que l'affreuse souillon dont nous venons de parler tout à l'heure ; toutefois elle est blanche et plus propre.

Puisque nous en sommes aux choses drôlatiques, — est-ce bien un paysage qu'a prétendu peindre M. Léon Saint-François ? n'est-ce pas plutôt quelque chose tenant le milieu entre la peinture de genre et la peinture historique ? On est en face d'une sombre forêt ; mais des arbres on ne voit absolument que les troncs. Au milieu des troncs se trouve un billot dans lequel le taillant d'une hache s'enfonce. Cette hache a l'air de fonctionner sans aucun moteur humain. L'effet des troncs n'a rien d'agréable, mais la hache est merveilleuse, et voici pourquoi je l'admire. Puisque M. Saint-François a trouvé des haches qui font la besogne toutes seules, peu importe qu'il s'établisse une grève jusqu'au fond des bois ! C'est fort heureux, car si les bûcherons chômaient, on risquerait de ne pas voir de bûches !

PEINTURE DE GENRE.

Les Enfants.

Si médiocre qu'elle soit, une peinture n'est point complètement dénuée de charmes lorsqu'elle est animée par de joyeuses petites figures d'enfants. Les artistes, comme les poètes, trouvent toujours devant les enfants quelques inspirations heureuses. Deux pièces, la *Marraine* et *l'Ange et l'Enfant*, suffiraient, au besoin, pour que le nom de Jean Reboul ne tombât point dans l'oubli, et Victor Hugo lui-même n'a pas beaucoup de pièces supérieures à celle qui porte pour titre *la Prière pour tous*, et à cette autre où on lit :

Il est si beau, l'enfant avec son doux sourire,
Sa douce bonne foi, sa voix qui veut tout dire.
 Ses pleurs vite apaisés,

Laissant errer sa vue étonnée et ravie,
Offrant de toutes parts sa jeune âme à la vie
 Et sa bouche aux baisers !

M. de Laprade aussi, poète et penseur austère s'il en fut, a trouvé pour l'enfant des vers pleins de tendresse et de douceur émue :

 L'enfant est roi parmi nous

Sitôt qu'il respire ;
Son trône est sur nos genoux
Et chacun l'admire.
Il est roi le bel enfant !
Son caprice est triomphant
Dès qu'il veut sourire.

.

Il fait de ses cheveux d'or
L'anneau qui nous lie ;
Il fait qu'on espère encor,
Il fait qu'on oublie.
Lorsqu'on orage a grondé,
Que les pleurs ont débordé,
Il réconcilie.

.

Tout le monde connaît les ravissantes *Comédies enfantines* de M. Louis Ratisbonne, et on pourrait citer plusieurs autres poésies modernes ayant trait aux enfants, sans même remonter jusqu'aux *Petits Savoyards* d'Alexandre Guiraud. Quant à l'Art et à la Poésie antiques, s'ils admettaient l'enfance dans leurs productions, c'était à condition que celle-ci servît à aiguillonner le sensualisme de la foule : l'*Amour* faisant des niches à l'*Hymen*, Bacchus chancelant sur ses jambes comme un petit étourneau qui a trop picoré la vigne ; on ne sortait pas de là. Qu'importaient les enfants aux matérialistes, à qui la vie de famille était à peu près aussi étrangère quelle l'est encore aujourd'hui chez quelques vieux Turcs ? L'épouse fidèle allaitait son enfant et filait de la laine au logis, tandis que le père allait se plonger dans l'orgie, et passait du Cir-

que où il saluait César, à de longues orgies nocturnes où il se couronnait de roses et festoyait des courtisannes. Je n'ose rappeler le rôle que l'on voit jouer à des enfants dans les épigrammes de Martial et que reproduit plus d'un débris de l'Art antique. Au Christianisme est due la réhabilitation de la famille, et, comme conséquence directe, l'introduction dans les arts et dans la poésie de l'enfance envisagée sous un aspect pur et dégagé de toute idée obscène. Le Christ avait dit : *Sinite parvulos ad me venire* : l'Art, se conformant à la parole du Christ, laissa venir à lui tous les petits enfants. Aussi, dans les tableaux de Raphaël et de ses meilleurs émules, l'admiration se partage entre la figure suave et rayonnante de la mère et la physionomie naïve et douce de l'enfant qui joue sur son sein.

Aussitôt après que Châteaubriand eut dépouillé notre littérature de la vieille défroque mythologique dans laquelle se drapaient tous nos anciens poètes, la peinture et la sculpture ont pris bien souvent et avec bonheur l'enfance comme motif d'inspiration. De la tristesse inspirée par la vue des *Enfants d'Edouard* jusqu'aux souriantes figures qui égayent les tableaux de M. Hamon, que de douces nuances, que d'émotions diverses se sont trouvées sous les pinceaux des artistes qui ont reproduit de jolies têtes enfantines !

Pour moi, au Salon de cette année, mes préférences m'ont souvent ramené vis-à-vis de tableaux qui, s'ils n'étaient point précisément des

chefs-d'œuvre, possédaient cet attrait tout particulier qu'offrent toujours, je le répète, de charmants petits chérubins mis en scène.

Le Chemin de l'école, par M. Van Hove, ne représente point, comme on pourrait le présumer d'après l'énoncé de ce titre, quelques-uns de ces affreux gamins qui tout en allant se ranger sous la férule d'un magister, volent les pommes du voisin, tirent la langue aux passants, charbonnent sur les murs de grotesques profils; ceux-ci offriraient un intérêt médiocre. Les petites filles ont d'autres façons de prendre le *chemin de l'école*, et celle qu'a représentée M. Van Hove est assise au bord d'un frais ruisseau ; et là, paisiblement, sans penser à autre chose, au profit de quelques petits canards, elle émiette le pain destiné pour son goûter. Il faut voir comme battent de l'aile les pauvres canetons, ravis d'une pareille aubaine ! et aussi avec quelle sollicitude la mère cane, qui a le loisir de surveiller sa progéniture, observe ce qui se passe et considère avec inquiétude un gros chien qui, s'étant rapproché de l'enfant, a l'air de réclamer sa part des largesses ! Je ne sais même pas si cette proche parente d'une oie ne suspecte point la charité de la petite fille. Quand on n'a pas tout-à-fait pris directement le *chemin de l'école*, ou qu'on n'a pas su ses leçons, si jolie petite fille que l'on soit, on mérite une pénitence, et c'est évidemment pour un méfait de ce genre qu'une délicieuse enfant a été mise *en pénitence*, et M.

Lobrichon a reproduit cette pénible situation. Elle est debout dans un étroit réduit, la pauvre petite fille; le désordre de sa chevelure blonde, qui tombe débouclée autour de son front, témoigne que ce n'est point de plein gré que l'on se trouve là; de jolis sourcils qui se froncent, une bouche mutine dont les coins se rabaissent, affirment que le repentir n'est pas encore venu, mais que le dépit prédomine. On a bien furtivement introduit dans le cachot une poupée chérie : on n'ose en jouer. Peut-on s'amuser quand la conscience n'est pas en repos, et lorsque, pour son dîner, au lieu des friandises accoutumées, on n'a qu'un morceau de pain sec et un verre d'eau posés sur une chaise ? Que de grâce dans cette attitude boudeuse ! C'est à peine si, dans ce tableau charmant, je reprocherais quelques imperfections dans le dessin et quelques ombres portées de la chevelure qui marquent un peu trop sur le front de la petite fille. Je préfère ce tableau-ci à celui du même peintre où la *Misère* est représentée par une pauvre femme tenant au bras un bel enfant rose, tandis qu'un autre enfant tend la main pour recevoir l'aumône. Hélas ! cette peinture est vraie ; elle a de navrants aspects ; c'est bien là ce que journellement nous voyons dans les rues des grandes villes : le mari, — un ouvrier, — est chez l'un de ces marchands de vins qui pullulent à Paris; il s'y enrôle pour des grèves, et, désolée et sans pain pour ses enfants, la mère de famille s'en va mendier !

Un tableau dont bien volontiers je ferai l'éloge, tant il m'a plu, c'est l'*Enterrement d'un petit oiseau*, par M. Eugène Lejeune. C'est là un de ces sujets que très-probablement auraient dédaignés les meilleurs peintres des époques où la mythologie régnait en souveraine, où Apollon trônait au milieu des beaux-arts. Et pourquoi cependant négligeait-on de tels sujets, qui sont susceptibles d'éveiller à la fois des idées sérieuses et de douces sensations ? C'est du réalisme sur lequel la poésie verse un reflet charmant. Dans le tableau de M. Lejeune on voit la mort servant de jouet à la vie dans l'imitation par des enfants d'une cérémonie funèbre. On est ému par le mélange de la tristesse et de la joie, car ce n'est point sans quelque tristesse que ces enfants s'amusent ainsi. Un jeune garçon enfonce au milieu du gazon une croix fabriquée avec des roseaux; un autre est occupé à creuser une fosse, tandis que le cortége funèbre s'avance avec lenteur. C'est une toute petite fille, la plus petite de la bande, un bébé délicieux, qui traine le chariot sur lequel est étendu, parmi les fleurs, l'oiseau regretté. Une autre enfant porte la cage vide, et il n'est pas jusqu'à Médor, un bon chien, l'ami de ces enfants, qui, suivant le convoi, morne et les oreilles baissées, ne témoigne de son côté d'une douleur sincère. Chez les humains, on voit souvent des gens qui, en escortant la dépouille mortelle d'un ami, ne savent pas aussi bien observer les convenances ! Je ri-

rais volontiers de *Lesbie* et de son classique *moineau*, même tels que les a peints M. Raphaël Poggi; en face du tableau de M. Lejeune, j'ai éprouvé une tout autre émotion.

M. Leygue a adopté aussi la poésie pour guide de son pinceau. Ses *Orphelins*, assis les pieds dans la neige, sont bien ceux que, dans *les Rayons et les ombres*, Victor Hugo a si bien peints à sa manière ; et après avoir lu les vers du poète comme après avoir vu le beau tableau inspiré par ces vers, on est saisi de pitié à l'aspect de ces enfants qui errent *tout seuls, perdus sur la terre où nous sommes !* — Ceci est pourtant encore du *réalisme*. Mais quelle distance entre une peinture représentant une *réalité*, mais une réalité animée par une pensée, éclairée par la poésie, et la froide reproduction d'une vulgarité brutalement peinte, sans but, sans aucune portée ! Quelle que soit l'exactitude que peut mettre un artiste à la reproduction d'un objet trivial, cette exactitude ne saurait rendre complètement intéressante cette reproduction pour les gens qui mettent la pensée au-dessus d'une habileté dont est susceptible toute main exercée. Et du reste, la photographie a rendu inutiles les recherches excessives de l'exactitude. Si donc un peintre tient à attirer l'attention d'un public d'élite, il est essentiel qu'il ne s'applique point à être seulement l'émule d'un ouvrier photographe, il est essentiel surtout qu'il s'élève au-dessus d'une reproduction vulgaire. En quoi, par exem-

ple, M. Franz Buchser peut-il m'intéresser en étendant un parapluie colossal, énorme, fabuleux, sur *deux pèlerines en route* ? Qu'a de séduisant le *Rémouleur*, de M. Lhernault, fumant son *brûle-gueule* ?

D'excellentes qualités distinguent le *Pélerinage au Sacro Speco de San Benedetto*, par M. Joseph Lefèvre ; et ici encore la reproduction de la réalité se mêle au mérite de la perspective, du coloris, et de l'expression des figures. Une famille prie Dieu pour un enfant malade ; cet enfant est couché dans son berceau, devant la grille de la chapelle. M. Lefèvre a su exprimer le degré de douleur éprouvé par chacun des parents du petit malade, rien que par la pose qu'il leur a donnée. La grand'mère est prosternée le front contre terre, la mère est à genoux, ses yeux rayonnent d'espérance et de foi; le père a l'air absorbé par le deuil qu'il prévoit; il est resté debout. Dans une pénombre charmante, on distingue les peintures qui décorent les murs de la vieille chapelle, ses boiseries, sa grande voûte; et puis, dans le fond, à travers une porte ouverte, éclatent les lumières de la grande nef de l'église. On peut affirmer que dans son ensemble ce tableau produit un excellent effet. Qui pourrait en dire autant du tableau de M. *Heibulth*, que la caricature n'a point manqué de mettre à profit (1) ? Je veux parler de l'*Absolution du péché véniel dans une église de Rome*. C'est bien l'ecclésias-

(1) Voir l'*Album* de Cham publié par Arnaud de Vresse, au sujet du Salon.

tique lui-même qui a l'air d'un pêcheur, — d'un pêcheur à la ligne, — tandis qu'il tend une longue gaule et en touche le front des pénitents. M. Heibulth a pris, du reste, une revanche à nos yeux dans l'autre tableau qu'il a exposé : *Un Cardinal montant dans son carrosse*. Je n'ai trouvé à celui-ci que quelques défauts faciles à faire disparaître : ainsi, les mules, vues de face, ne se détachent point assez du carrosse.

J'aimerais l'*Ange gardien de la jeune famille*, par M. Maison, s'il avait donné à cet ange une pose un peu moins solennelle, si les ailes célestes ne s'étendaient point avec autant de symétrie. Mais n'importe! je sais gré à M. Maison d'avoir rappelé l'existence de cet ange, car j'aime beaucoup mieux croire à celui-ci qu'aux *Esprits* malins et aux *Périsprits* qui troublent le repos des adeptes du Spiritisme. Ces endiablés d'esprits sont capables de tout ; ils font sauter les meubles, ils affligent les gens de coups de pieds mystérieux. Sont-ils remuants et taquins !

La Fête de Noël, par M. Dieffenbach, est une jolie composition où sont groupés des espiègles de tout âge. Les détails de ce tableau sont tous d'un fini précieux ; mais je ne sais point si ce fini ne porte point tort à l'ensemble. La touche m'en a paru également un peu sèche: et puis les nombreuses bougies qui éclairent l'arbre de Noël ressemblent un peu trop, à mon avis, à certaines fleurs communes dans les champs, et qu'un léger souffle dépouille de ses pétales, fins comme un duvet.

Un grand effet, un effet de lumière vraiment merveilleux, fait remarquer une peinture de M. Holfeld : c'était bien là, ou je me trompe fort, l'une des peintures les plus charmantes du salon. Ce n'était point une *Perle noire* comme celle qu'a exposée M. Hébert, et qui ne manque certainement point d'agrément, mais une délicieuse perle toute blanche, légèrement teintée de rose. La foule s'arrêtait volontiers devant ce tableau, et cependant il ne s'agissait que d'une jolie petite fille regardant les images d'un livre. Mais comme tout se détachait et se trouvait en vive saillie sous le jeu de la lumière ! Il semblait que l'on pouvait toucher au livre que tenait l'enfant ! on était tenté de déposer un baiser sur le front de celle-ci. Et ce qui est rare, dans ce tableau la recherche de l'effet ne nuisait en aucune façon au fini des détails, aux grâces de la forme.

Le Dernier Baiser d'une mère, par M. Antigna, rappelle encore une poésie : *l'Ange et l'Enfant*, de Jean Reboul. Un ange a pris dans ses bras un enfant qui vient de mourir, tandis que d'une étreinte passionnée, la mère désolée, semble vouloir retenir son enfant. Impuissant est l'effort de ce désespoir ; les ailes de l'ange frémissent : il va s'envoler ! » Pauvre mère, ton fils est mort ! » M. Antigna a donné, selon nous, au corps de l'enfant une teinte trop cadavérique et que n'a point, — je le sais, — un enfant au moment où il vient de s'endormir du suprême sommeil ; et pour cueillir de telles fleurs, les

anges n'attendent point que la tige en soit fanée et corrompue. Il y a dans la couleur du petit cadavre quelque chose que nous ne saurions bien exprimer, mais qui nous a choqué. Nous eussions également voulu écarter une dame vêtue de noir, et de fortes proportions, que l'on voit à genoux sur le premier plan du tableau. La mère, l'ange, l'enfant, ne suffisaient-ils pas pour rendre cette scène touchante ? La tranquillité des personnages qu'on y a joints fait disparate avec le désespoir de la pauvre mère.

Le *Dimanche des Rameaux*, par le même artiste, est fort joli aussi: c'est une pauvre enfant qui, à la porte d'une église, vend des rameaux de buis; sa physionomie est presque suppliante, il y a une grâce touchante dans sa pose simple et naturelle.

Je pourrais parler encore de *la Famille indigente*, par M. Bouguereau : du *Déjeûner de la pie*, par M. Fortin; de *l'Abandon*, par M. Heullant, tableau qui pourrait servir de pendant à *Une triste nouvelle*, par M. Vanutelli ; de *l'Illusion*, par M. Marquerie ; d'*Une jeune mère*, par M. Hugues Merle ; de *Loto*, du *Château de cartes*, par M. Chaplin et finalement de *l'Embarras d'un médecin de village*, par M. Lasch, où se remarquent beaucoup de naturel dans la pose, et dans la physionomie des personnages beaucoup de bonhomie. Mais pourrions-nous nous appesantir avec détails sur tout ce qui nous a paru digne d'attention ?

PEINTURE DE GENRE.

L'Amour.

Entrons maintenant dans un autre ordre d'idées. Un Salon serait incomplet s'il était privé des gentillesses de ce petit mauvais sujet qui jadis se nommait Eros et Cupido, et que nous appelons l'Amour. Il nous apparaît d'abord comme un Tom-Pouce ailé, dans le joli tableau de M. Hudel; il y marche gravement en tête de quelques-uns de ceux qu'il enrégimenta durant le cours des âges, et s'il a pris le costume de tambour-major, apparemment c'est afin d'indiquer son talent à faire battre les cœurs à l'unisson. Au premier coup d'œil, cette sarabande paraît beaucoup moins lugubre que ne le serait une Danse Macabre, et Dieu sait cependant si l'Amour ne conduit pas les humains à leur perte absolument comme la Mort les conduit au tombeau ! Amour, tu perdis Troie ! Aux costumes divers portés par les suivants de l'Amour, il ne faudrait pas croire que l'artiste ait voulu peindre une mascarade : oh ! non ! cet artiste savait bien qu'on ne badine pas avec l'Amour ! Mais en em-

pruntant des amoureux à toutes les époques, à tous les pays, à l'Egypte des Pharaons comme au royaume du Fils du Ciel, au temps où l'on se contentait d'une feuille de figuier comme à celui où l'hypocrisie s'abrite sous un habit noir, M. Hudel a prétendu montrer l'étendue, la puissance et la durée de l'*empire de l'Amour*. Louis XIV lui-même, que je crois avoir entrevu parmi cette foule, y figure apparemment pour démontrer que l'Amour a la même puissance que la noire divinité dont Malherbe parlait ainsi :

Et la garde qui veille aux barrières du Louvre
 N'en défend pas nos rois.

Une fois dans cette place, comme l'Amour s'y maintenait, à despote, despote et demi ! Par exemple, je serais presque tenté de vous donner à deviner par qui est terminé le galant cortége du joli Tambour-major ! — Vous ne devinez pas ? C'est un gendarme. — Quoi ! un gendarme ? — Un vrai gendarme. — L'Amour en bottes fortes, un cœur sensible sous le cuir du jaune baudrier ? — Une triple couche d'airain remplacerait le jaune baudrier qu'il en serait de même : *Amor omnia vincit*. J'ai lu dernièrement les observations grivoises, mais profondes, d'un très-grand savant et dans un très-gros livre (1) sur les

(1) *La Mer*, par Frédol. On a dit que ce pseudonyme abritait un savant qui est mort. Les gravures de ce livre sont très-belles et valent mieux à coup sûr que le texte. Rien de plus grotesque, en général, qu'un savant voulant paraître gracieux, léger et badin.

amours des homards et des langoustes; ces crustacés pourtant ont une cuirasse plus dure qu'un baudrier ; — mais où l'Amour ne pénètre-t-il pas ? Un autre artiste, M. Mazerolle, a peint l'*Amour vainqueur*. La dépouille du félin de Némée et une massue rappellent l'une des plus éclatantes victoires de Cupidon. Comme j'ai vu un gendarme arrêter un hercule au milieu d'une foire, je suis d'avis que M. Mazerolle aurait pu donner pour trophée à son Amour un tricorne et des bottes fortes ; c'eût été plus pittoresque et plus neuf. Qui sait? Peut-être de cette massue mise sous la main de l'Amour, l'artiste a voulu faire un emblème. Nul n'ignore combien, dans le cours de ses exploits, l'Amour est capable d'assommer les gens : c'est du reste une chose que, pour la plupart, sans user d'aucun emblème, nos romanciers démontrent tous les jours avec surabondance.

Plusieurs autres tableaux sont consacrés aux manœuvres de l'Amour pour engager les combats où il triomphe : tableaux de batailles ! M. Amaury Duval a peint un gracieux adolescent offrant un nid d'oiseaux à une jeune fille. En Arcadie, un présent pareil suffisait; aujourd'hui, aux alentours des boulevards, même à une première entrevue, on offre autre chose. Le dessin de ce tableau est correct, le coloris en est doux, peut-être un peu trop pâle ; toutefois je n'oserais affirmer que cette dernière appréciation ne soit point due à un grand placard rouge

— effet de soleil couchant — qui se trouvait précisément à côté de Daphnis et de Chloé (1). On devrait éviter avec soin tout contraste fâcheux, tout voisinage malfaisant, quand on met en place les objets d'une exposition.

Chez M. Jean Aubert, un jouvenceau plus rusé, plus avancé que Daphnis, s'approche d'une Amaryllis mignonne et charmante. Pour témoigner de l'honnêteté de ses intentions, le galant garde ses mains croisées derrière son dos; il se contente de se pencher un peu, afin d'admirer de plus près quelques bluets qui font un effet ravissant sur le sein rose de la jeune fille : mais la naïve enfant ne s'y méprend point, et il faut voir comme elle écarte l'aimable roué, tout en le regardant pourtant du coin de l'œil, d'un air malicieux, *cupit ante videri*. M. Jean Aubert, en tout ceci, nous a paru avoir imité M. Hamon. Qui s'en plaindrait ?

Il y a loin de ces moyens champêtres de séduction aux façons dont s'y prend un autre séducteur, un héros, devant un groupe de dames ou de demoiselles dont le costume indique des contemporaines de Mme Tallien. — Absence de crinoline, épaules et autres choses très à découvert. Pour se rendre plus intéressant, le jeune

(1) Ce soleil couchant, véritable incendie, nous a paru exagéré, à nous qui n'avons pas été à Soudac, en Crimée : l'auteur de ce tableau, M. Aivasowski, a exposé un autre tableau : *Trébizonde au clair de lune*, dont l'effet est réellement joli.

militaire a logé l'un de ses bras dans une écharpe, ce qui témoigne d'une blessure grave. Son autre bras, en pleine activité, s'agite avec une énergie martiale ; le poing fermé appuie l'éloquence. Ce hussard se rapproche, du reste, infiniment plus du type d'Adonis que ne le ferait un de ces Turcos que nous rencontrons dans les rues de Paris aujourd'hui. Tout en racontant les détails d'une bataille avec beaucoup de feu, le hussard a l'air de crier : *Pars magna fui* ! Et comment pourrait résister l'essaim émerveillé des tendres beautés qui l'écoutent ? Notez que la chose se passe au temps où l'on entendait le ramage des femmes sensibles qui roucoulaient le beau Dunois. Il y a beaucoup de vérité dans le tableau de M. Jules Masse, car on en voit toujours et j'en ai connu de ces beaux fils qui, revenus d'expéditions guerrières, exploitent leurs exploits ! Et dire qu'il y a des philosophes capables de déclamer que la guerre n'aboutit qu'à l'extermination du genre humain !

L'Amour, très-souvent, agit d'une manière indirecte pour étendre son *empire* et pour faire, hélas ! *cascader la vertu*! Voyez plutôt le tableau de M. Toulmouche : *le Fruit défendu*. De jolies filles d'Eve se sont glissées comme de fines souris dans une bibliothèque, dont l'entrée certainement leur avait été interdite. Le triste sort de Barbe-Bleue nous enseigne la valeur d'une défense faite à des femmes! Infortuné Barbe-Bleue ! cela lui coûta la vie. Il y a toujours des

frères, des belles-mères, des cousins, des avocats, disposés à prendre les armes contre un pauvre mari ; mais dans le tableau de M. Toulmouche, les jeunes filles seront seules les victimes de leur curiosité, car il est évident que c'est un mauvais livre qui les fait rire de si bon cœur. Ces jeunes colombes sortent à peine du couvent qui fut leur volière, et cependant comme elles becquètent le fruit défendu ! L'une de ces jolies personnes tient fermée la porte de la bibliothèque, surveillant si personne ne vient troubler la fête pendant que l'on est en train ; on se sent en faute, on est près de détaler. La morale de ce tableau, c'est qu'un père de famille doit préserver les rayons de sa bibliothèque de tout livre suspect et perfide, car il aurait beau le cacher sous des volumes de sermons, le *Fruit défendu* est toujours déniché par celles qui le recherchent depuis que le monde est monde.

A part quelques détails un peu défectueux peut-être dans le dessin, à part un peu trop de vivacité dans la couleur de quelques parties des vêtements, le tableau de M. Toulmouche est des plus jolis.

Comme se rapportant aux manœuvres malignes de l'Amour, je veux mentionner encore *une Farce de village*, par M. Alfred Rigo : dans le courant d'une eau limpide, des femmes se baignent en paix, lorsque inopinément apparait devant elles un grand gars facétieux, qui, jetant des cris de loup-garou, agite les plis de la vaste limousine

dans laquelle il est drapé. Histoire de rire ! —
— Les carnations des *Naïades* rustiques sont
très-bien réussies, et le dessin est correct dans
ce petit tableau.

SUJETS DIVERS.

M. Compte-Calix a une façon de peindre qui
tient le milieu entre une nature de convention et
la recherche de vérité dont aujourd'hui, en général, les artistes se piquent. Ces peintures, où
la grâce est un peu trop maniérée, ont beaucoup d'affinités avec les vignettes qui font le
charme d'un album. Un goût sévère trouve toujours quelque chose à reprendre dans ces vignettes, absolument comme dans la plupart des
tableaux de genre anglais. Les deux peintures
exposées cette année par M. Compte-Calix représentent, l'une des jeunes filles occupées à
suivre de l'œil une rose tombée dans un frais
ruisseau et que le courant emporte en l'effeuillant : *rose elle a vécu*... Dans l'autre tableau, il
s'agit d'un *nid de vipères*. Ici je suis resté perplexe : de jolies demoiselles, tout en suivant

un sentier ombreux, ont aperçu quelques menus serpents ; l'une d'elles, gardant son sang-froid, tandis que ses compagnes ont peur, frappe les serpents avec une baguette. Or, ces serpents sont-ils bien les *vipères* du tableau ?

La Visite à la jeune mère, par M. J. Goupil, est encore une toile bien mise à profit. J'aime la figure rayonnante de la jeune mère, qui, fière et heureuse, montre à une amie qui vient la voir, son nouveau trésor, son bijou le plus précieux. Cette mère n'a pas envoyé son enfant chez une nourrice, pour s'en débarrasser ; j'aime à remarquer combien elle en paraît satisfaite !

M. Charles Pecrus a représenté, lui aussi, une visite ; c'est *la Visite des parents le lendemain des noces*. Chacun des personnages est bien réussi, y compris la servante qui apporte le consommé réparateur. Il faut voir l'air important de M. le gendre serrant les deux mains de monsieur son beau-père, à qui il fait les honneurs de la chambre ! Ce tableau se distingue surtout par le fini des moindres détails : dentelles et bijoux, tentures et tapis, meubles et costumes, tout est traité avec une délicatesse exquise ; tout est en relief malgré l'exiguité des dimensions. Par exemple, à propos des costumes, ce sont, je crois, ceux du XVIe siècle ; mais le père et la mère de la jeune mariée sont habillés de noir. De quoi donc portent-ils le deuil ? Comme valeur, je rapprocherai volontiers du tableau de M. Pecrus *le Départ pour le*

baptême, par M. Plassan. Il y a là aussi de charmants détails et beaucoup de finesse. Quant à M. Meissonnier, la réputation de ce peintre est tellement faite et sa manière connue de tous, qu'il est inutile de s'appesantir sur le mérite de ce qu'il expose ; l'énumérer suffit. Il y avait au Salon de cette année deux tableaux de ce peintre : *la Suite d'une querelle de jeu* et le *Portrait de M. Charles Meissonnier*. Et, touchante réciprocité, d'un pinceau que l'amour filial a heureusement guidé, M. Charles Meissonnier a rendu à son père son bon procédé ; il l'a montré au public dans son *atelier* ; ce qui a permis au public de se demander pourquoi M. Meissonnier porte d'aussi grandes bottes dans son particulier? Comme nous n'aimerions pas à parler à propos de bottes, nous poursuivrons notre chemin que nous commençons à trouver bien long. N'êtes-vous pas de cet avis ?

La Scène de jeu et *le Chasseur* humant une prise de tabac entre deux coups manqués, par M. Brillouin, sont également de ces jolies petites perles qui fixent l'attention, que l'on admire longuement et que l'on quitte sans être bien sûr d'en avoir vu tous les détails. M. Monfallet, dans *l'Homme-Orchestre*, se rapproche de cette façon de peindre qui est presque la miniature, et y réussit.

Dans *un Mariage en Bretagne sous la Terreur*, on peut observer s'il est indispensable de *voir* et de *copier la réalité* pour créer quelque chose

de bon et de beau dans les arts, et qui, en même temps, ait le cachet de la vérité. Evidemment, M. Jules Ravel n'a point assisté à la scène qu'il a reproduite, et cependant comme il a su la rendre ! Pourquoi donc l'école dite *réaliste* voudrait-elle écarter le concours puissant de l'imagination dans les œuvres d'art ? — Tous les personnages groupés par M. Jules Ravel sont d'une exactitude merveilleuse : le paysan, le vieux chevalier de Saint-Louis, le marquis en habit de velours et la belle fiancée toute pâle d'émotion. Le prêtre, debout, parle aux nouveaux époux des périls qui les entourent en leur montrant la joie qu'ils éprouvent comme pouvant être subitement changée en deuil, en angoisses cruelles. A sa noble figure, à son geste inspiré, on reconnait qu'il montre aux époux le devoir comme supérieur à toutes les joies humaines, et qu'il leur indique où le devoir accompli trouve sa récompense. Et tandis qu'il parle, avec quelle vigilante inquiétude ceux qui sont à la fois des serviteurs et des amis, ont l'oreille collée contre la porte ! — Les Bleus vont peut-être venir, et l'arrivée des Bleus, c'est la dispersion du bonheur momentané de cette famille, c'est la fusillade, c'est la prison, c'est l'échafaud !

Faut-il ranger *Roma* dans les tableaux de genre, ou le réserver pour l'examen des peintures historiques ? Par le sujet, l'œuvre de M. Smits n'est pas autre chose qu'un tableau de genre ; par sa dimension, qui est d'une longueur de

plusieurs mètres, il appartient à la grande peinture. Ce tableau n'offrant d'ailleurs que l'aspect d'une foule de personnages qui tout simplement sont en promenade, on ne peut en dire autre chose, sinon que le dessin en est on ne peut plus remarquable. C'est beaucoup d'avoir à signaler une aussi précieuse qualité devant un travail aussi vaste ; mais ce n'est point assez, et déjà nous l'avons fait observer, il faut qu'une pensée domine dans une peinture et vienne l'animer ; sans cette condition, l'intérêt s'amoindrit.

Il y a plus de poésie, à coup sûr, dans *le Forum au soleil couchant*, par M. Anastasi ; dans *la Prière*, par M. Gérôme ; dans *les Fouilles de Pompeia*, par M. Français, ou dans *la Fin de la journée*, par M. Breton (1), que dans *la Roma* de M. Smits. Pourquoi ? Parce qu'aux beautés de la nature, aux charmes du paysage, se joint l'intérêt d'une action ; deux éléments concourent à rendre la peinture à la fois intéressante et gracieuse dans les tableaux que nous venons d'énumérer.

Si j'ai une prédilection toute particulière pour les écrivains qui, poètes ou romanciers, s'attachent à décrire ce qui caractérise la physionomie d'une contrée, par le même motif j'attache du prix aux tableaux où se trouvent reproduits

(1) Les quatre tableaux ici indiqués sont réellement fort beaux, au *Forum au soleil couchant* et à la *Fin du jour* on remarquait de magnifiques effets de lumière.

tels ou tels détails de mœurs qui sont propres à un pays ; on peut y retrouver au besoin plus d'un de ces traits que la centralisation efface tous les jours sous son niveau inexorable. Dans cette catégorie de peinture se placent *un Cabaret en Bretagne*, par M. Ch. Giraud ; *la Ronde bretonne*, par M. Darjou ; *les Pénitents*, par M. Grivolas ; *une Filature* et *le Marché aux melons à Cavaillon*, par M. Théodore Jourdan, où l'on voit avec plaisir que tous les melons ne sont point expédiés à M. Alexandre Dumas ; il en reste dans le pays. Et puisque l'Algérie est depuis longtemps et qu'elle restera une terre française, je mets volontiers dans la série dont je parle *le Marché arabe*, de M. Guillaumet, et *la Chasse à la gazelle*, par M. Clément. Tous ces tableaux sont bien réussis. Devant *les Pénitents* de M. Grivolas, je me suis réellement cru transporté dans un village du Midi ; il me semblait ouïr la psalmodie nasillarde de ces braves gens qui quelquefois, après avoir quitté le froc, s'en vont au cabaret se refaire le gosier.

Les Religieux du Cap, par M. Lepoitevin, offrent un exemple des dévouements que la charité chrétienne inspire. Devant ces hommes accourus pour porter secours à des naufragés, involontairement on se souvient que ce n'était point dans un but pareil, lorsqu'un vaisseau se brisait contre un écueil, que les peuplades riveraines accouraient au bord de la mer, même dans notre Europe, avant que le Christianisme

y eût pénétré. Les figures des religieux sont expressives, les flots qui retombent en écume, et dans lesquels un navire s'engouffre, sont parfaitement mouvementés. M. Lepoitevin a également très-bien réussi *les Bains d'Etretat. Les Moines à l'étude*, par M. Gide, ont tellement l'air d'avoir été pris sur le fait, que je regarde cette peinture comme l'équivalent d'un long article de journal écrit pour répondre à ceux qui dissertent sur l'oisiveté et l'inutilité des ordres religieux. *La Leçon de dessin*, par M. Armand Leleux, est une charmante composition où la lumière, heureusement distribuée, met en vigoureux relief les personnages et les objets.

Mais combien j'apprécie le sujet choisi par M. Antoine Gibert! C'est *Ribera exposant un de ses tableaux sur une place publique de Naples*. Par l'empressement et l'air attentif du peuple qui vient en foule admirer l'œuvre d'un grand artiste, en y remarquant qu'un simple pêcheur, armé de son trident, s'y trouve à côté d'un cardinal revêtu de la pourpre romaine, je ne confonds point cet empressement avec la curiosité qui amène des visiteurs au Palais de l'Industrie; j'y reconnais un exemple frappant de la situation à laquelle j'ai déjà fait allusion, et qui permet à toute une nation de porter intérêt aux œuvres de l'intelligence.

Les Deux Avares, de M. Claudius Jacquand, rappellent un type qui disparait ou, du moins, qui se transforme : l'avarice est un travers aussi

fortement enraciné dans le cœur humain que l'est, par malheur, l'égoïsme ; ni l'un ni l'autre ne seraient extirpés par les utopies, qui n'en tiennent aucun compte. Mais, de nos jours, Harpagon n'enfouit plus ses trésors, il ne les met même pas à la Caisse d'épargne : il les livre aux spéculateurs dont les prospectus promettent les bénéfices les plus forts. Et comment en serait-il autrement, lorsque des chiffres artistement groupés dans les plus petits journaux, scintillent comme des paillettes fantastiques extraites de je ne sais quelle eau trouble ! (1). Et notez qu'Harpagon consent à se payer quelquefois un numéro de journal : il est des journaux qui coûtent si peu, mais si peu !

Si j'accepte le réalisme de la bonne femme endormie *au coin de l'âtre*, par M. Guérard, je goûte très-peu, quel que soit le mérite de l'exécution, les deux vieilles dévotes embéguinées qu'un autre artiste a représentées en un recoin d'église, munies de leur chauffe-doux ; à quoi bon cette exhibition ?

Je demanderai également à M. Isambert pour-

(1) L'or reluit de toutes les façons possibles aujourd'hui : vraie ou fausse, on met partout de la dorure : ainsi M. Dentu vient de publier un joli recueil de nouvelles ; ce recueil a pour titre : *les Plumes d'or*. Parmi les noms des auteurs il y a MM. Nadar, Léo Lespès, About etc. Apparemment ces Messieurs écrivent avec une plume en or. Et dire que Racine, Bossuet et Corneille écrivaient avec une plume d'oie !

quoi il a placé sa *Rêverie*, très-poétique d'ailleurs, au milieu d'un arc-en-ciel tricolore ? Le fond du tableau est vert, rose et bleu. Se trouver dans une atmosphère aussi bizarre peut, en effet, prêter aux rêveries, car elle diffère de celle du monde où nous sommes. Il eût été piquant de rapprocher ce tableau de celui où M. Feyen-Perrin a noyé *l'Elégie* dans une brume sombre. Ce brouillard est préférable au vaste fond noir dans lequel un peintre a enfoui un personnage dont on n'aperçoit que quelques menus fragments : c'est sans doute une perte que l'on fait en n'en voyant pas davantage. *Le jeune Prisonnier gaulois*, de M. Sollier, est peut-être très-beau.

M. Droz a intitulé un tableau : « *Monsieur le Curé, vous avez raison.* » Ce titre est bizarre ; il n'a pas grands rapports avec l'action accomplie par ce curé : celui-ci, qui a la tournure de l'un de ces chanoines vermeils et brillants de santé dont Boileau esquissa le type aujourd'hui à peu près perdu, fait à monsieur son vicaire, long, maigre et fluet, la lecture d'un article de journal. Comme cette lecture paraît exciter chez le bon curé une vive satisfaction, je me suis demandé si, par hasard, c'était quelque fragment de la prose de M. Sauvestre qui faisait s'épanouir cette douce hilarité ? — Hélas ! — je crois plutôt à la sincérité de la Joie du *buveur* qu'a peint M. Grosclaude. Je retrouvai là une vieille connaissance, un certain *Michel* dont un

charmant poète, M. Achille Millien, a donné le portrait :

.
Et le clairet pétille, et sa mine s'allume !
Et s'il part, croyez bien que, suivant sa coutume,
Son gousset dégarni ne contient plus un sou.
Un beau jour que j'étais en veine de morale,
Je le prêchai longtemps, d'une voix magistrale ;
Mais sans mon hôte, hélas, comme j'avais compté !
Lui, se tournant d'un air de gravité comique,
Sans mot dire, leva son grand chapeau rustique,
Prit son verre à la main, et... but à ma santé.

En certains endroits du Salon, on pouvait à peu près se croire encore à l'exposition récente des chiens. Depuis le bichon de ces dames jusqu'au dogue, la race canine y était représentée, soit dans des portraits spéciaux, soit dans des paysages où ils étaient introduits en foule.

Animaux ; Natures mortes ; Intérieurs.

M. Maxime Claude aurait peut-être fait prime à l'exposition du *Cours-la-Reine*, avec sa *Sortie du Chenil de Chantilly*, bien que de pareilles œuvres aient leur placement assuré dans le cabinet des Nemrods de l'époque, et notre époque

possède de grands chasseurs de renards, de superbes amateurs qui ne vont en chasse que bien vernis et bien cirés. Mais nous ne saurions nous arrêter à ce qui pourrait les charmer, pas plus qu'à certaines études de volailles grasses, ni même qu'au *Marché aux Chevaux*, de M. Gengembre : celui-ci a bien à faire avant d'arriver à l'aubaine qu'eut récemment un autre artiste qui peint réellement les animaux avec bonheur. En fait de tableaux de genre, il ne me reste plus à mentionner que quelques-uns de ceux où les bêtes jouent le rôle principal ; ce ne sont point les moins dignes d'intérêt. Parmi ceux-ci, je dois citer *l'Approche de l'orage*, par M. Héreau, qui était, selon nous, une des plus belles toiles exposées cette année ; *un Mouton mort*, par M. Vibert ; *les Voleurs de bœufs* et *les Voleurs de Chevaux*, par M. Otto von Thoren.

Si je m'arrête à *Bertrand et Raton*, par M. Charles Verlat, c'est que cette petite toile m'a fait faire quelques réflexions : Bertrand y joue le rôle de Robert Macaire ; mais, franchement, il tire avec beaucoup trop de violence le pauvre Raton par son appendice caudal. Le Robert Macaire bipède est mielleux, *honnête* et prudent, c'est un cousin du bon monsieur Tartuffe ; il se garde bien de brutaliser ceux par qui il fait retirer les marrons du feu : ce serait peu adroit ; il ne faut pas exposer les victimes à crier trop fort ! Ceci prouve, du reste, combien l'intelligence est habile dans ses raffinements, com-

bien elle est utile à l'homme ! Cette observation, d'ailleurs, ne m'a point empêché d'être ému par la grimace piteuse du pauvre Bertrand accusant une vive souffrance, de rire de son dépit, et pour me consoler de l'aspect de la mauvaise action de Bertrand, je m'en fus vite contempler une *Sarcelle* compatissante sauvant un *Lapin* : il faut voir comme elle fait jaillir l'eau sous ses efforts, en tirant derrière elle la fragile embarcation où se trouve le proscrit arraché aux dents des féroces limiers qui le poursuivaient. Ce joli tableau de M. Emile Villa a été fait, on le voit, d'après une fable de Florian ; mais s'il n'avait pas voulu peindre des animaux, il aurait pu trouver des motifs équivalents chez les humains ; en 1793, en France, et de nos jours, en Pologne, il y a eu certainement des *sarcelles* pieuses, dévouées, charitables, qui ont accompli bien d'autres miracles d'héroïsme !

— Je poursuis mes citations : *les Elèves de la grand'mère*, par M. Plathner : *un Déjeûner accepté sans cérémonie*, par M. Schmidt ; *la Sortie du troupeau*, par M. Vié ; *une Charretée de saltimbanques*, par M. Théodore Laffitte : *un Terrier de renards*, par M. Lambert ; *le Repos en forêt*, par M. Picou ; *une Halte d'ânes dans les Flandres*, par M. Haas ; *Dans la plaine*, par M. Brendel ; *l'Etable*, par M. Servin ; *le Massacre des innocents* (les innocents sont des hannetons) ; *le Réveil*, par M. Schenck, et, finalement, *la Chasse aux hérons*, par M. Fro-

mentin, qui a exposé aussi *les Voleurs de nuit* : ce tableau est bien fait ; mais on ne comprend pas pourquoi la nuit au milieu de laquelle opèrent les voleurs, est aussi profondément noire, tandis que l'artiste a étoilé le firmament dans son tableau avec des centaines d'astres très-peu voilés.

Je ne puis que signaler les tableaux qui généralement sont désignés sous le titre de *natures mortes*. Le mérite de ces peintures consiste dans le fini des détails, dans l'exactitude des reproductions, et ces sortes de mérite ne se peuvent apprécier dans un tableau que lorsqu'on voit ceux-ci ; aucune description faite au moyen de la plume n'en pourrait donner l'idée exacte. En première ligne, parmi les échantillons de ce genre qui étaient au *Salon*, il faut citer les deux tableaux exposés par M. Desgoffe, surtout celui où se trouve une statuette de marbre (n° 647). Il y a dans cette toile de quoi admirer le talent et la patience de l'artiste qui est arrivé à de tels résultats d'étonnante exactitude. Je remarquai encore de charmantes fleurs, par M. Tony Faivre ; *un Coin de palais*, par M. Monginot ; *un Chevreuil et une Perdrix*, par M. Edouard Gérard, et un fort joli tableau de fleurs, par M. Edouard Muller, *Avant la moisson*, qui, par sa composition, pourrait être classé dans une autre catégorie.

Quelques tableaux peuvent nous servir comme de transition pour passer de la peinture de

genre aux paysages : ce sont ceux qui représentent des intérieurs et où l'artiste ne place des personnages qu'à titre d'accessoires. Entre toutes les vues d'intérieur, à l'Exposition, et où l'on observait une parfaite entente de la perspective, et où les détails d'architecture étaient excellents, j'ai distingué : *la Galerie d'Apollon* et *la Galerie d'Henri II à Fontainebleau*, par M. Victor Navlet, et *l'Intérieur de l'église de Belem*, par M. Van Moër. Certes, je n'ai nulle envie, après ces deux tableaux, de m'arrêter à *l'Intérieur de cour*, par M. Vauquelin. Ceci aurait-il dû franchir les portes du *Salon* ? Sur le sol creusé en gondole, une plaque bleuâtre est censée être une flaque d'eau ; mais on dirait plutôt un cloaque en miniature ; les toits sont presque de la même couleur que le petit compartiment réservé pour les grenouilles. En face de cette peinture plus ou moins *réaliste*, on se prend à désirer un peu plus de sévérité dans l'admission des œuvres offertes pour l'exposition. Il ne doit y avoir place là que pour des œuvres d'art.

Paysages et Marines.

Dans *la Tribune artistique du Midi*, M. Marius Chaumelin a fait, dans un excellent article, des observations très-justes à propos d'un pein-

tre provençal : « A l'exemple des grands maîtres,
» disait-il, Aiguier s'est attaché à mettre dans ses
» marines et dans ses paysages cette impression
» vague, indéfinissable que produisent sur les
» âmes bien douées les harmonies mystérieuses
» de la nature. Au lieu de copier brutalement
» ce que voyaient ses yeux, il choisissait ses
» lignes, il recherchait les effets de lumière les
» plus doux, les plus poétiques ; il composait,
» en un mot, ses tableaux sans altérer toutefois
» la vérité du site, sans tomber non plus dans
» les exagérations du style académique. » Je cite
d'autant plus volontiers cette manière de comprendre les peintures de paysages, que c'est absolument la mienne : j'éprouve comme une sensation triste et pénible devant certaines reproductions qui, sous prétexte d'exactitude, caricaturisent les œuvres de Dieu. Devant la magnificence de la nature, il est des hommes qui ferment les yeux pour ne les ouvrir qu'en face de choses immondes ou rebutantes : on dirait qu'ils éprouvent une vive satisfaction à déprécier le monde où nous vivons, à le faire prendre en dégoût.

Un exemple : Est-ce un paysage ou n'est-ce pas plutôt une charge grotesque où a abouti un artiste aussi heureusement inspiré que l'a été M. Manet ? Le soleil est figuré par une orange énorme, rouge, rugueuse, massive, nageant en plein ciel et bien plus lourdement que ne le ferait *le Géant* de Nadar ou *l'Espérance* biscor-

nue de M. Delamarre ; les arbres sont massifs comme la *pomme* céleste ; chacune de leurs feuilles semble être calquée l'une sur l'autre et comme taillée à l'emporte-pièce. Une vieille femme tricote abritée sous un parapluie rouge et d'une ampleur de parachute ; auprès de cette vieille, un dogue mal bâti, monstrueusement laid, dont n'aurait voulu pour voisin aucun des hôtes de l'Exposition des chiens, prend ses ébats au milieu d'une herbe si raide qu'aucun vent ne la ferait s'incliner. Qui donc pourrait avoir envie de jouir dans ses appartements d'un ensemble aussi gracieux ? Est-ce un *paysage* encore que cette toile où un ciel couleur de plomb partage exactement en deux la surface d'un tableau ? M. Letrône a-t-il prétendu en ceci faire une peinture de circonstance ? A-t-il voulu démontrer ce que les grèves ont d'aride et de désolé ? Pourquoi, de son côté, M. Frémy s'est-il accommodé aux goûts de l'école nouvelle, en alignant une foule de plumets gris, qui se détachant sur un ciel noir, représentent les *Jets d'eau du bassin de Neptune ?* Mais je comprends moins encore que M. Isidore Meyer, si je m'en rapporte au livret, ait fait voyager d'Angers à Paris (1), pour y être exposé, son *Assoupissement de la Nature.* D'abord comment cette Dame Nature maussade et

(1) Le livret dit : M Isidore Meyers, né à Anvers (Belgique). — A Anvers. Pour les artistes *étrangers*, le jury devait être moins miséricordieux.

morne peut-elle bien sommeiller, tandis que, pour troubler son repos, une nuée de corbeaux grotesques, tapageurs et criards, s'agitent, sous un ciel gris, sur des arbres gris plantés dans un terrain gris ? Et dans l'ensemble du tableau, imaginez-vous un enchevêtrement de lignes telles que pourrait en tracer le crayon d'un dessinateur pressé de fournir un croquis pour *le Charivari* ou pour *la Vie parisienne !* Franchement, si de l'étranger il ne doit nous arriver que des peintures de ce genre pour nos Expositions, qu'on garde chez soi de pareilles choses, nous n'y tenons pas : c'est laid et cela encombre le Salon. A de tels libres-échanges, nous n'avons qu'à perdre.

On aperçoit souvent, parmi de beaux massifs de fleurs, des surfaces plus ou moins vastes garnies de légumes herbacés, et s'il arrive que l'épinard, l'oseille ou la chicorée offusquent les yeux dans un jardin, à plus forte raison sont-ils disgracieux au milieu d'une floraison artistique. En face d'une verdure intempestive qui des tons les plus blafards s'en va jusqu'à la crudité la plus énergique, la critique doit se borner à un conseil donné à ceux qui abusent de cette nuance. Ce conseil consiste à les engager à rechercher avec soin des effets de lumière susceptibles d'éteindre les teintes trop vives, de donner de l'éclat à ce qui est trop pâle et de faire disparaître l'inconvénient de l'uniformité. Sur cette observation, continuons notre examen.

— M. Corot est bien l'un de nos plus gracieux

paysagistes. Son coloris est parfois trop vaporeux, ses contours sont un peu trop indécis; mais ses compositions plaisent d'autant plus qu'il a soin de les animer presque toujours par des idylles charmantes, et c'est ainsi qu'autrefois procédaient les maîtres de l'art. Dans *le Matin*, exposé cette année par M. Corot, une nymphe donne la volée à un essaim d'amours. Le *Souvenir du lac de Némi* est privé de tels accessoires; mais un grand effet poétique y ressort de l'harmonie des fonds et de l'ensemble des nuances.

MM. Daubigny, Lecointe et Paul Huet peuvent, ainsi que M. Corot, être considérés en ce moment comme les meilleurs peintres de paysages que nous possédions; mais si je ne trouve que des éloges à donner au *Gave*, de M. Paul Huet, je suis forcé d'user de réserves à l'égard des deux tableaux de M. Daubigny. La *Vue du parc de Saint-Cloud* étale ces tons verts dont nous parlions tout à l'heure, et d'autres nuances très-vives qui donnent à ce tableau l'apparence d'une belle lithographie enluminée. *L'Effet de lune*, se fait remarquer par de gros nuages blancs qui se détachent, presque sans demi-teintes, sur un ciel d'un noir absolu : l'œil se trouve heurté par ces grands blocs floconneux, épais, allongés ou arrondis, qui, disséminés sur la plus large part de cette toile, la rendent lugubre; on dirait presque un drap mortuaire semé de blanches larmes. Il n'y a pas même dans cet effet recherche de la vérité absolue, car il est difficile de concevoir

un ciel d'un noir aussi intense ; les clartés de la lune qui éclairent vivement les nuages doivent rendre l'atmosphère diaphane et relativement lumineuse.

Le Banc de pierre, par M. Hébert, est un petit chef-d'œuvre. En un coin de bosquet, sous de grands arbres, au travers desquels la pluie a filtré, se trouve un banc recouvert par une mousse fraîche, verte et douce aux regards : le sol est jonché de feuilles tombées, et l'on reconnait l'automne à ces feuilles colorées de teintes qui varient du pourpre foncé jusqu'au jaune pâle dont la pluie avive l'éclat. Une mélancolie pleine de poésie vous saisit, rien qu'à regarder ce simple banc au-dessus duquel se balance, au souffle d'un vent léger, le feuillage qui reste encore aux branches des arbres. C'est qu'on entrevoit les tristesses de l'hiver sous ce dernier sourire d'une vie qui s'éteint et dont les splendeurs semblent n'être plus rayonnantes que pour augmenter les regrets. On dirait que ce banc solitaire vient d'être quitté par quelque malade qui était venu y aspirer les dernières chaudes effluves de la belle saison, et l'on se prend à réciter les vers touchants de Millevoye :

> De la dépouille de nos bois
> L'automne avait jonché la terre.
> Le bocage était sans mystère,
> Le rossignol était sans voix, etc.

La Solitude, par M. Cabat, et *l'Etang*, par M. Flahaut, sont encore de ces paysages devant

lesquels on se prend à rêver et dont on garde longtemps le souvenir. Dans la composition de M. Flahaut, le soleil a disparu derrière l'horizon; mais ses rayons étincellent encore, et cette lumière brillante, subissant une dégradation harmonieuse, vient doucement mourir sur les premiers plans envahis par les ombres du crépuscule. La brume, qui déjà s'est élevée, estompe les contours et s'interpose vaguement entre la vive lumière du couchant et les eaux transparentes qui en reçoivent les reflets. Sur les bords d'une rivière qui coule lentement au milieu de grandes herbes, on aperçoit un mélancolique héron, perché sur une patte, et qui anime seul cette mystérieuse étendue où règne un calme absolu.

La Solitude, de M. Cabat, est ombragée par de grands arbres qui surplombent au-dessus d'un lac paisible. C'est encore le soir; attirés par le silence, quelques cerfs s'avancent avec timidité, et descendent d'une rive gazonnée pour aller s'abreuver: l'immobilité de tout ce qui les environne, l'ombre qui s'étend, leur sont de sûrs garants qu'aucune meute ardente, aucun chasseur ne viendra les troubler. La solitude est bonne pour les êtres faibles: ils y trouvent des refuges, de la paix, de la tranquillité, et tout au moins quelque répit dans la souffrance.

Pourquoi ne reparlerions-nous pas de *la Fin de la journée*, par M. E. Breton? N'était-ce pas l'un des plus beaux paysages animés qu'il y eût au

Salon? C'est là que paraissent suaves et doux les rayons d'un soleil couchant, et que ces rayons illuminent de gracieuses figures de femmes, car M. Breton n'avait point jugé à propos d'enlaidir ses *moissonneuses* pour leur donner du réalisme! Ce tableau est presque un chef-d'œuvre, et combien je le préfère aux mièvreries copiées d'après nature, dans les alentours des boulevards, par M. Schlesinger! Quelle douce sérénité sur ces figures de paysannes réunies en groupes charmants, se livrant au repos, les unes en allaitant leurs enfants, les autres en causant ensemble, après qu'ont été terminés ces champêtres labeurs, qui n'ont rien de repoussant. Ce ne seraient point de telles femmes qui priseraient certaine petite brochure fraîchement sortie de la librairie du *Petit Journal* (1). Non; car plutôt elles tailleraient des gaules dans les arbres voisins, afin de fustiger celui qui ose dire dans un livre qu'il n'a point osé signer: « *La femme est pour nous une créature de luxe... — Peut-on sortir avec une robe fanée que tout le monde a vue vingt fois? —* Dieu n'a pas dit à la femme: *Tu travailleras*, etc., etc. » — Les *moissonneuses* qu'a vues M. Breton et qu'il a si bien reproduites savent qu'une mère de famille doit contribuer pour sa part au bien-être de la maison, que le travail est un devoir qui, dans d'autres limites,

(1) *Se Droit des Femmes au luxe et à la toilette*. Paris, librairie du *Petit Journal*, feuille chérie, on le sait, par les bourgeois économes.

incombe tout aussi bien à la compagne de l'homme qu'à l'homme lui-même ; elles voient les femelles des oiseaux travailler pour la construction d'un nid tout aussi bien que les mâles, et cela leur sert de leçon. Or ce qui est vrai aux champs est encore plus vrai dans les villes ; les soins du pot-au-feu ne sauraient absorber les heures d'une journée, et la femme qui ne s'adonne à aucune espèce de travail, si elle n'est pas riche ; à aucune occupation sérieuse, si elle est dans l'opulence, est bien plutôt tentée soit d'aller se promener sur les trottoirs, soit de faire concurrence dans sa calèche aux *biches* qui se promènent au Bois : l'oisiveté, c'est banal à dire, est la mère des vices (1).

Mais où plaiderait-on en faveur du luxe et du *far niente* ? qui avocasserait en faveur du luxe des drôlesses, si ce n'était en un des coins des boulevards de Paris ?

— M. Imer est, lui aussi, l'un de nos meilleurs paysagistes, et ce qui le distingue, c'est que chez lui l'effet se produit, que la poésie se dégage des compositions sans aucune combinaison, mais simplement, parce qu'il sait choisir les sites qu'il veut reporter sur la toile. Dans *les Ruines*

(1) Les idées que nous émettons à propos du tableau de M. Breton se trouvent développées par M Eugène Pelletan dans son livre intitulé *la Mère* (2ᵉ édition, Pagnerre, éditeur, 1865). Ce livre a de fort belles et d'excellentes pages, nous aimons à le dire, bien que nous aurions quelques réserves à faire si nous en rendions compte.

de Crozant, des roches abruptes étagent leurs silhouettes grandioses autour d'un vallon désolé, et à travers ces masses de pierres éparpillées par quelque cataclysme, se glisse le courant d'une eau assombrie par le reflet de tout ce qui l'environne. Un sentiment de tristesse s'exhale de l'ensemble de cette peinture. Cette tristesse n'est point amoindrie par l'aspect des ruines qui se dressent sur des sommets sauvages, et autour desquelles voltigent en rond les oiseaux qui y ont caché leur nid. Les ruines des œuvres de l'homme se trouvent à côté de ce qui semble être les ruines de la nature : ne sont-ce pas des ruines aussi ces roches qui des plus hautes cimes ont roulé sur le sol pour y être rongées, creusées, anéanties par les eaux des torrents ; et ces deux genres de ruines, rapprochées les unes des autres, ne donnent-elles pas lieu à de graves méditations ? N'est-ce pas en les considérant qu'on peut être convaincu qu'il n'y a d'éternel que Dieu ? — *L'Etang des Fourdines* forme un heureux pendant aux *Ruines de Crozant..* Ici la nature est luxuriante et belle ; de gras pâturages s'étendent à perte de vue, de tous les côtés de larges perspectives s'ouvrent peuplées de verdure. Je ferai seulement à M. Imer une petite chicane à propos de ce joli tableau : le ciel n'y occupe-t-il point une trop grande surface ? Je ne sais si je me trompe, mais il me semble qu'il doit y avoir toujours équilibre et proportion dans la mesure donnée dans un paysage au ciel et au

terrain. Si l'un des deux prend trop de place comme effet, c'est au détriment de l'autre. C'est ainsi que M. Daubigny a tout sacrifié à l'effet de ses nuages dans son *Clair de lune* ; deux ou trois cabanes basses, écrasées, vues en silhouette noire, sur un sol plus noirâtre encore, c'est tout ce qu'on voit sous un ciel houleux et morne, plein d'une sombre poésie.

— *Le Bassin du Doubs,* par M. Charles Bavoux, était, lui aussi, une des plus remarquables peintures du Salon. Il y a dans cette composition une nappe d'eau dont la transparence et la limpidité étaient admirables. — M. Legrip a peint *une Vue prise aux bords de la Seine,* où la lumière a des jeux charmants, mais où quelques tons violacés ne s'harmonisent pas plus avec le ton du reste que ne s'accordent avec ce qui les entoure les teintes ardentes et d'un vert cru qui déparent un tableau de M. Hanoteau, *un Coin de parc dans le Nivernais.* Et c'est grand dommage, car cette peinture est parfaitement dessinée, très-heureusement composée. Ajoutons que M. Legrip a animé son paysage par quelques canards qui, tout en clopinant, gagnent le bord de la rivière, un par un, se suivant à la file, ce qui devait nous rappeler les Siamois de M. Gérome !

Le Midi, cette année, était richement représenté à l'Exposition des beaux arts. Pouvais-je m'en étonner, moi qui regrette ce beau pays, et qui attache tant de prix aux beautés vives et

charmantes que fait ressortir un soleil radieux? M. Jeanron a peint les environs de Notre-Dame de-la-Garde La composition du tableau est bonne, les lointains bien observés, mais une teinte générale d'un rose terne s'étend comme un voile sur tout ce paysage où la lumière a des reflets par trop indécis : ce n'est point là notre Midi. Le tableau a été dessiné à Marseille; il a été peint à Paris, où parfois le soleil fait semblant de se montrer. J'en dis autant d'une peinture de M. de Groiseillez, *le Pont du Gard*: le paysage est exact, mais comment et pourquoi autant de teintes grises? Le gris est en faveur, vous le voyez; plus d'une fois nous avons remarqué à quel point cette couleur dominait dans les peintures exposées. Nous vivons, j'en conviens, en un temps où bien des choses prennent des tons effacés, même les caractères et les vertus viriles; mais, de grâce, messieurs les artistes, veuillez observer que les œuvres de Dieu restent toujours splendides : le soleil garde ses rayons, la nuit conserve ses étoiles!

M. Paul Flandrin est tombé dans un excès contraire dans son *Souvenir du Midi*, car il nous y fait voir des montagnes d'un bleu tellement violent, qu'il est impossible. Lorsqu'on voit une montagne lointaine à travers une atmosphère lumineuse, la lumière n'estompe-t-elle pas aussi bien les contours, ne les rend-elle presque pas aussi confus que le ferait un brouillard léger et transparent?

M. Guichard a peint *un Ouragan dans le port de la Joliette.* — Un ouragan dans un port ! O Mistral ! ce sont-là de tes coups ! — Ce tableau m'a paru bien exécuté. Les vagues de la Méditerranée, si calmes dans leurs habitudes, insurgées sous le souffle du Mistral, se précipitent furieuses contre d'insuffisantes jetées, et la mer semble rentrer victorieusement dans ce qui fit partie de son domaine ; les bateaux, qui s'entre-choquent et s'inclinent, témoignent combien il faut à l'homme d'efforts, de soins et de travaux pour imposer sa volonté aux éléments, pour pouvoir dire, en maitre, à la mer : « Tu n'iras pas plus loin ! »

Je n'en finirais pas si j'essayais d'esquisser avec ma plume tous les sites méridionaux que j'ai vus reproduits cette année au Salon. Il faut, et je le regrette, tant j'aime à parler de mon pays et de ceux qui le font valoir, que je me borne à une sèche nomenclature. M. Girardon a donné un *Souvenir de la Ciotat* et une *Vue de Villeneuve-lez-Avignon*, où l'exactitude était merveilleuse, et de plus, ce n'est pas lui que l'on peut accuser d'avoir oublié cette belle couche d'or dont le soleil revêt nos anciens monuments. — Quelques tons faux gâtent un peu la *Plage de Nice* et la *Mer calme*, de M. Jules Mazure ; *le Tamaris*, par M. Aiguier, de Toulon, est charmant ; M. Amen, de Nimes, a peint *une Carrière du chemin d'Alais*, sujet assez ingrat dont il a tiré parti ; M. Appian, *un Sentier* aux bords de

l'Isère; mais j'aime bien mieux son *Rocher* dans les communaux de Rix, où la transparence des eaux qui contournent les rochers est fort remarquable. De M. Emile Avon, d'Avignon, il y avait *les Bords du Rhône en hiver* ; de M. Monier de la Siseranne, *une Vue prise aux bords de l'Isère;* de M. Bellel, *un Souvenir du Dauphiné;* de M. Colla, *les Bords de l'Arc près d'Aix;* de M. Dagnan, *la Maison de Pétrarque à Vaucluse;* de M. Mallet, *le Rhône à Theil d'Ardèche* ; de MM. Lucy, Auzende, Poirier, Suchet, Tanneur et Ponson, divers paysages empruntés aux environs de Marseille, aux plages de notre mer aux flots bleus. Vous le voyez, il est bien vrai que le Midi avait fourni plus d'un motif aux peintres ; mais les ressources qu'il offre seraient bien mieux appréciées si les artistes consentaient à quitter les sentiers trop battus, s'ils cherchaient moins à peindre ce qui mille fois déjà a fourni des sujets de tableaux. Quand donc, par exemple, un artiste se harsardera-t-il à aller jusqu'à cette ville des Baux, qui, perchée sur les Alpines, lui offrirait de si grandioses perspectives, des motifs si puissants et si vigoureux ? Mais qui connait, seulement de nom, parmi les artistes, ce grand chaos de pierres taillées, cette vaste Pompéia du moyen-âge, qui se dresse en plein azur ? Qui a été chercher là les effets si imposants et si curieux d'un bouleversement immense (1)? — Il

(1) Voir la belle *Notice historique*, publiée par M. Jules Canonge, de Nimes. — Avignon, Aubanel, éditeur.

y a là une ville entière, toute une ville en ruines. *Quomodo cecidit civitas ?*

Aux révolutions politiques de répondre.

Nous ne pouvons plus guère procéder que par nomenclatures relativement aux paysages, et par nomenclatures incomplètes, car on comprend facilement la part que peuvent avoir les paysages dans un ensemble de plus de 3,000 peintures ou dessins. — Donc, après avoir cité *un Dessous de Bois*, par M. Saunier; *les Bords de l'Oise*, par M. J. André ; *Sous le feuillage*, par M. Jules Salles ; *Venise*, par M. Ziem: *Fouilles de Pompeïa*, par M. Français : le *Souvenir de Sologne*, par M. René Verdier, et deux délicieux paysages animés, *Journée d'automne dans le Vendomois* et la *Chasse aux marais dans le Berry*, par M. Charles Busson, sur lesquelles je voudrais pouvoir m'arrêter davantage ; *la Vue de Montmoro en Suisse*, par M. Kuwaseg; *Une lande en Bretagne*, par M. Auffray ; *le Torrent*, par M. Herst; *les Bords de l'Ellée*, par M. Lansyer; *la Chasse*, par M. Aligny ; *la Matinée au pâturage*, par M. Charles Humbert; *Le Crépuscule*, par M. Castan ; *Après la moisson*, par M. Besnus ; une *Cour de ferme à Veules* et la *Cressonnière de Veules en Normandie*, par M. César de Cock ; une *Route*, par M. Gosselin ; deux tableaux de M. Albert de Meuron, nous aurons, je crois, la fleur du panier, et il ne me restera plus à parler que des tableaux qui représentent des sites appartenant à des pays lointains. L'Orient ne

fournit beaucoup. Les bateaux à vapeur et les chemins de fer ont vulgarisé ces sortes de reproductions en les rendant plus faciles, et nul ne saurait s'en plaindre lorsqu'on est en présence de peintures aussi poétiquement belles que celles de M. Berchère : *Sakhieh, sur les bords du Nil*, et *le Temple de Rhamsès* ; *l'Ile de Philoë*, par M. Mouchot. J'ai admiré encore, dans la même catégorie : *Sur les toits à Téhéran*, par M. Laurens; *le Débarcadère d'Eyoub*, par M. Fabius Brest; *la Prière*, par M. Gérome ; *le Couvent de Saint-Antoine au mont Liban*, par M. Dauzatz ; *Smyrne*, par M. Lottier ; *un Soir dans le Sahara*, par M. Guillaumet, et deux tableaux de M. Tournemine. — *Une journée de pluie en Laponie*, par M. Georges Saal, et *un Navire baleinier*, par M. Marius Julien, nous amènent à parler des *marines*. Dans ce genre-ci, nous n'avons guère à citer qu'*une Tempête*, par M. Eschke, et *le Naufrage de l'Emily*, par M. Isabey : on a beaucoup louangé ce tableau ; l'aspect général en est très-émouvant, j'en conviens ; mais le bloc des vagues soulevées n'a-t-il point trop l'apparence d'un volcan engouffrant dans le cratère bouillonnant qui s'ouvre sur sa cîme une foule d'infortunés voyageurs? L'eau qui ruisselle en pente figurait la lave : c'est dire que l'amoncellement des flots m'a paru un peu massif, sans m'empêcher de trouver cette peinture très-belle, belle surtout à côté des *Marines d'outre-mer* exposées cette année par M. Gudin. Mais c'est tout simplement une impression personnelle que je livre

ici ; je me garderais de me poser en juge, pas plus pour ce tableau que pour tous les autres.

Peinture Religieuse, Peinture d'Histoire.

Me voici enfin arrivé à ce qu'on appelle la *grande peinture*; mais où précisément je voudrais n'avoir à donner que les témoignages d'une complète admiration, je suis tenu à des réserves impérieuses.

Ainsi, avant de pénétrer dans les salles où sont accrochés les tableaux de tout genre, j'ai été arrêté, comme tout le monde, par une composition immense, dont la bordure ornementée portait inscrits ces trois mots qui l'expliquaient : « *Ave, Picardia nutrix !* » C'est donc un hommage rendu par M. Puvis de Chavannes à la Picardie, et l'on voudrait, de grand cœur, n'avoir qu'à donner des éloges à une généreuse pensée secondée par un talent incontestable. Mais si, dans son ensemble, la conception de cette vaste peinture est réellement bonne, pourquoi tant de tons blafards et de teintes effacées ? Pourquoi des moutons verdâtres, de l'eau blanchâtre, massive, sans aucune transparence ; pourquoi ces scieurs de long, couleur chocolat, dont les silhouettes se découpent sur les fonds ? pourquoi cette apparence de tapisserie déteinte ? — C'est la Picardie industrielle et agricole qu'exalte

M. de Chavannes, et je le félicite volontiers d'avoir fait une large part aux travaux des champs ; on ne saurait assez s'appliquer à remettre ceux-ci en honneur. La richesse et la fécondité du pays sont exprimés par des hommes qui, vigoureusement, font tourner la meule d'un pressoir ; par la charrue qui sillonne le sol, par des troupeaux; par des femmes robustes qui font sécher des filets ou qui tordent de forts écheveaux de lin ; par un enfant qui plie sous le poids d'une corbeille pleine de fruits mûrs. Tout cela est largement dessiné et d'une main ferme; il y a du mouvement et de la vie dans tous ces groupes : j'applaudis à cette apothéose de la vie rustique. Et relativement aux défauts de coloris, aux formes un peu excessives de quelques femmes, je me suis demandé si, comme pour le *Vercingétorix* de M. Millet, ce qui me choquait ne disparaîtrait point ou du moins ne serait pas amoindri, lorsque cette peinture murale se trouverait placée à une hauteur convenable? Puis, vis-à-vis de l'œuvre de M. de Chavannes, se trouvait une *Galathée*, par M. Balze : celle-ci est en carreaux de faïence, elle est bien réussie sans doute; mais les tons vifs, éclatants, un peu trop vifs, un peu trop éclatants peut-être de cette peinture, pouvaient porter tort à ce qui était en face.

— Dans les tableaux comme dans la statuaire, la peinture religieuse était médiocrement représentée, et comme ce n'est point la première année que l'on constate un pareil résultat, devant

une si fâcheuse décadence, il est impossible de ne point se souvenir d'abord que c'est la pensée religieuse qui produisit autrefois le plus de chefs-d'œuvre, et puis qu'évidemment c'est à l'influence des matérialistes et des amateurs de la vie facile que nous devons l'absence d'émotions qui rend si froides aujourd'hui les peintures de ce genre. Raphaël, Michel-Ange n'étaient peut-être pas des saints; mais ils croyaient et savaient que leurs œuvres paraîtraient devant des hommes qui croyaient. Tout le secret des beautés touchantes de leurs travaux, de leurs suaves ou grandioses conceptions est dans cette foi. Ecrire ou peindre sans convictions aucunes dans le cœur, prétendre ensuite se trouver au même rang que ceux qui eurent de saintes croyances, on nous démontre tous les jours que c'est là une prétention que l'on peut avoir, mais qui s'évanouit devant la comparaison.

Toutefois, je m'empresse bien vite de dire qu'un tableau, la *Communion des Apôtres*, par M. Delaunay, était très-au-dessus du niveau de ses congénères. Il y a dans ce tableau sincérité d'expressions, une simplicité dans la composition n'excluant point la dignité, un dessin correct et du grand style; le coloris, un peu trop sombre, laisse seul à désirer. Le Christ, un Christ vraiment beau d'une beauté divine, est debout au milieu des Apôtres dont la figure rayonne de foi et de sainte affection; le mouvement d'ardente ferveur de saint Pierre, la douce physionomie de saint Jean, rappellent les œuvres des plus grands maîtres; en

un autre temps, c'est à ce tableau qu'eût été attribuée la médaille qui est allée à un simple portrait.

Auprès de ce tableau, je placerai volontiers comme bonne peinture religieuse, l'*Annonciation* et les panneaux décoratifs de M. Doze : on y remarque des attitudes qui rappellent la manière de Flandrin, du naturel, de la couleur, du dessin et du sentiment. Quant aux qualités du *Saint Sébastien* de M. Ribot, elles ne consistent malheureusement point dans l'expression des figures; on y constate seulement un coloris puissant, une touche large, des reliefs et des ombres énergiques qui portent en eux de bonnes réminiscences de l'école espagnole. Mais pourquoi donner au saint martyr une figure dont la vulgarité est désolante ? On dirait un marmiton qui s'est blessé en maniant un couteau de cuisine. Sa bouche est entrouverte ; est-ce le hoquet de l'agonie qui ouvre ainsi ces lèvres violacées, ou bien ce hoquet provient-il d'autres causes ? on ne saurait le dire, et c'est une espèce de dégoût, de sentiment répulsif que l'on éprouve au lieu de la pitié sympathique et de la vénération qui devraient saisir le spectateur. Ces pénibles impressions ne sont pas même amoindries par l'action accomplie par les deux personnages, hommes ou femmes, je ne sais lequel des deux, qui, la tête enfoncée dans une cagoule sombre, viennent porter secours au Saint étendu sur le sol ensanglanté et panser ses blessures béantes.

La *Sainte Elisabeth de France*, par M. Langée ; le *Martyre de St-Vincent*, par M. Bignand ; le *Christ au jardin des Oliviers*, par M. Feragu ; la *Sainte Famille*, par M. Boulanger ; la *Prière de Moyse*, par M. Perrodin ; *Jésus descendu de la Croix*, par M. Alexandre Grellet ; le *Baptême du Christ*, par M. Richomme ; *Saint Paul à Athènes*, par M. Magaud ; *la Vierge*, par M. Verlat ; *Saint Pierre et saint Jean confirmant les premiers chrétiens*, par M. François Grellet; l'*Assomption*, par M. Romain-Cazes ; le *Crucifiement de saint Pierre*, par M. Antoine Gibert ; *Saint Jean de Dieu*, par M. Emile Lafon ; la *Mort de saint Stanislas de Kostka*, par M. de Coubertin, les *Vierges* de MM. Levigne et Boichard, voilà tout autant de tableaux où il y a des parties réussies, aucun d'eux ne saurait rivaliser avec l'œuvre magistrale de M. Delaunay; presqu'au sujet de chacun d'eux on ne saurait louanger sans de fortes réserves ; ainsi la *Vierge* de M. Verlat a quelque chose de trop mignon, j'allais dire trop enfantin ; M. Gibert a abusé du rouge ; chez M. François Grellet les contours sont mous et la couleur insuffisante ; chez M. de Coubertin un réalisme inopportun remplace l'idéal religieux, etc. Et toutefois, combien ces peintures sont au-dessus de plusieurs autres toiles du même genre! Dans les *Vendeurs chassés du Temple*, l'œil est offusqué par un homme qui offre d'une façon assez malséante certaine partie nue de son individu aux verges vengeresses, j'engage M. Chré-

tien à faire la charité d'un peu de costume à cet affreux juif. M. Villé a pris des bronzes verts pour modèles, nature-morte passablement laide ; M. Coutel a produit un alignement d'anges ailés dont la perspective est bizarre, et si je m'arrêtai devant *le Christ priant pour l'humanité*, par M. Lazerge, c'est qu'en face de ce tableau, je me pris à songer au *Christ libérateur* d'Ary Scheffer. Que signifient ici l'étalage et l'amalgame que l'on voit ? Un personnage à figure vulgaire, — c'est le Christ, — descend du ciel sur des nuages de carton, il considère avec un juste étonnement une foule d'objets épars sur le sol, instruments de mécanique, palettes de peintres, etc. ; beaucoup de gens sont en présence du Christ, même un individu couché et qui semble être mort de la rage. Tout à côté s'agenouille une femme richement vêtue et décolletée comme une reine de Mabille, un monsieur couronné de roses, apparamment contrarié par cet étalage d'un luxe mondain, s'avance pour étendre sur cette femme une draperie quelconque ; ce personnage n'a pas de souliers ferrés, il est jeune, il est beau, ce n'est pas M. Dupin. Dans cette peinture assez vaste, un groupe seul m'a paru posséder le sentiment chrétien : ce sont les figures qu'on voit dans le fond du tableau, et qui, je le suppose, représentent ceux qui délivrés des peines de la terre, s'élancent vers un plus heureux séjour. Je parlerais plus à mon aise du *Christ insulté par des soldats*, s'il s'agissait d'une

peinture exécutée dans un autre ordre d'idées : il suffit de dire que cette composition touche la caricature. — *Les Hébreux conduits en captivité*, de M. Bellet du Poizat; le *Lévite d'Ephraïm*, par M. Thirion, ont au moins une certaine poésie; mais où le sentiment religieux brille par son absence, c'est dans le tableau de M. Leloir : *Lutte de Jacob avec l'ange*. Franchement, je me soucierais peu de rencontrer le soir dans un endroit écarté et mal éclairé par le gaz un *ange* de cette espèce. Quel air féroce et rageur a ce grand diable d'ange ! Ses mains crispées s'enfoncent dans les flancs du malheureux Jacob; il grince des dents, ses cheveux se hérissent, le bout de ses ailes démesurées lui sert de crampon pour s'appuyer au sol; décidément, c'est un Esprit frappeur ! Et cependant, il y a du talent dans cette peinture, les muscles sont vigoureusement dessinés, les efforts sont bien rendus ; ôtez les ailes, à la place d'un *ange* supposez un lutteur quelconque, et le tableau paraîtra excellent.

Avant tout, de l'actualité ! La *Judith* de madame Collard est vêtue d'un grand sarreau bleu vif ; son front est paré de sequins neufs et reluisants ; autour du cou, aux bras, en guise de bracelets, partout des sequins ; cette parure grotesque est du reste assez à la mode : j'ai rencontré par les rues plusieurs petites dames qui s'en embellissaient et du reste les peintres ne sont pas les seuls qui affublent des personnages antiques d'ornements en vogue aujourd'hui.

Il est assez bien porté d'avoir une chevelure d'un roux ardent, et un industriel qui fabrique des statuettes de sainteté, n'a eu garde de manquer de donner aux vierges et aux anges de sa boutique des cheveux de cette nuance. J'aperçus, il y a quelque temps, ces toisons d'or dans les vitrines d'un vaste magasin de superbe apparence; on doit avoir fait là ce que font beaucoup de belles dames, on a teint les cheveux des anges, c'était plus facile.

Comme chef-d'œuvre de parodie burlesque, il importe de ne point oublier la *Chute d'Adam*, par M. de Lemud : derrière nos premiers parents, on aperçoit un vieillard à face vulgaire, un père noble dont le menton est garni d'une barbe blonde, si je ne me trompe : ce vieillard, c'est le Créateur; il est vêtu d'une robe d'un lilas presque rose; sur son front incliné, les soucis creusent des rides ; ses bras croisés sur sa poitrine indiquent qu'il est livré à de sévères réflexions, apparemment il entrevoit les faits et gestes de ses créatures durant le cours des âges futurs, et il a l'air de se dire à lui-même : « Pourquoi ai-je fabriqué ces mauvais garnements ! » Il en est aux regrets, sans avoir tort peut-être, mais ce n'est point ainsi que Milton et Michel-Ange comprenaient Jéhovah ! Disons, en passant, à M. Lemaire qui, lui aussi, dans *le Premier berceau*, a peint Adam et Eve, qu'au théâtre de la Gaieté où l'on joue le *Paradis perdu*, de simples acteurs rendent avec beaucoup plus de convenance

qu'il ne l'a fait, la physionomie des deux premiers habitants du regrettable Eden : chez lui, Eve est une coquette perfectionnée, Adam a l'air de sortir de chez un coiffeur.

L'*Evocation*, par M. Madaroz, est une scène fantastique que je n'ai pu assez m'expliquer pour m'en rendre compte : j'ai déjà dit ce que je pensais des *Martyrs* de M. Vibert, et si *le Sacrifice d'Abraham*, par M. Marquis, le *Chœur céleste*, par Mle Adélaïde Wagner, *Une âme au ciel*, par M. Leloir, sont autant de tableaux caractérisés par un sentiment poétique remarquable, il m'eût été bien difficile de ne point trouver bizarre l'*Ange consolateur* de M. de Curzon : d'après le livret, cet artiste s'est inspiré de trois vers des *Méditations* de M. de Lamartine :

Maintenant je suis seule et vieille à cheveux blancs,
. .
Mais c'est vous; oui, c'est vous, ô mon ange gardien,
Vous dont le cœur me reste et pleure avec le mien.

Or savez-vous comment le peintre a traduit le poète ? Une vieille femme est assise, à ses côtés, debout et la regardant, un virtuose ailé joue du violon. Singulière façon de consoler les gens ! et si par hasard on déteste la musique ?

Dans le grand tableau de M. Court, le martyre de sainte Agnès n'est qu'un épisode d'une composition immense où se meut tout un monde. C'est l'antique Forum restitué avec ses magnifiques lignes d'architecture, ses longues colonnades, ses grands temples des dieux ; aussi loin

que l'œil peut aller dans les profondeurs d'une vaste perspective, on voit s'agiter, aller et venir les habitants de Rome. Le peintre dans ce tableau fit preuve de goût, de science archéologique et d'un talent incontestable ; il est fâcheux que le jeu de la lumière fasse défaut dans cette grande peinture, et que la couleur y laisse beaucoup à désirer.

En quittant les tableaux dont les sujets touchent à la religion, nous devons parler d'abord de l'œuvre d'un artiste qui, dit-on, est jeune encore et qui par conséquent justifie de légitimes espérances. Il s'agit d'un grand tableau représentant le *prêtre Skarga prêchant devant la diète de Cracovie*. Le ton général de cette peinture est trop violacé, presque vineux ; mais la composition en est belle, les figures sont très-variées dans leurs attitudes, elles sont en général dessinées avec soin et la touche y est hardie. Ce qui étonne, dès le premier aspect, c'est de voir un orateur parlant avec une véhémence extrême, tandis que chez la plupart des auditeurs, le recueillement a toute l'apparence d'un calme sommeil. Il n'est pas jusqu'au roi Sigismond et un cardinal qui se trouve sur le premier plan, qui n'aient l'air d'être plongés dans cette douce somnolence qui suit un repas consciencieux. Il semble qu'on entend des notes sortir du gosier du *Petit chanteur florentin* de M. Dubois ; ici on croit entendre des notes nasales toutes différentes. Je comprendrais de pareilles

torpeurs si par exemple il s'agissait de M. Weill débitant son *Syllabus*; je ne la comprends point lorsqu'il est question d'un homme qui plaide avec feu en faveur de sa patrie. Hélas ! se passait-il au temps de Skarga ce que nous voyons se passer à cette heure ? que d'orateurs, d'artistes et de poètes peuvent s'écrier aussi : *Canimus surdis!*

— *La mort du dernier Barde breton*, par M. Yan d'Argent, est une chose étrange : est-ce un barde dont on voit la figure enfouie dans la neige, ou n'est-ce pas plutôt un aveugle dont le chien appelle au secours ? Pourquoi donner l'allure de Mohicans dansant la danse du scalp aux passants qui, répondant à l'appel du caniche fidèle, accourent auprès de l'infortuné vieillard ? M. Yan d'Argent est un heureux émule de M. Gustave Doré. Quant à la vignette, il y réussit, mais ces vignettes grossies et prenant les proportions d'un vaste tableau, perdent tout leur charme.

— *Le débarquement des Puritains en Amérique,* par M. Antonio Gilbert, est une belle toile, une œuvre sérieuse et faite avec conscience : les attitudes sont bonnes, le recueillement, la prière, les regrets de la patrie y sont bien exprimés.

— Mentionner le *Roland* de M. Victor Mercier, me suffit ; si blâmer me répugne, c'est surtout en présence d'efforts pour arriver à faire convenablement de la grande peinture, tandis que tant d'autres artistes emprisonnent leur pensée dans de tout petits cadres.

J'en dirai autant à propos du *Martyre de Jeanne d'Arc*, par M. Navlet, de la *Marie Stuart* de M. Kienlin, de la *Marie-Antoinette* de M. de la Charlerie, et de la *Mort de la princesse de Lamballe*, par M. Firmin Girard. Dans ce dernier tableau, ce qui choque surtout, c'est la physionomie de la pauvre victime. Elle a une figure trop jeune, peu expressive et elle a l'air d'avoir étudié la manière de s'évanouir avec grâce : en revanche, les cannibales qui hurlent autour d'elle sont très-bien réussis. Le monstre joyeux brandissant une bûche, l'infernale vieille qui vocifère en ricanant, l'homme qui, ô glorieux trophée ! enlève la coiffe de la princesse avec la pointe de son sabre, le petit enfant, témoin de cette scène atroce, et se cachant les yeux, il y a là un ensemble d'où l'horreur et la pitié naissent aussitôt qu'on l'envisage, et le peintre n'a fait que reproduire avec fidélité ce que l'histoire a déjà décrit (1).

— *La Charge de cuirassiers à Waterloo*, par M. Bellangé, est aussi une toile émouvante ; en voyant ces milliers de cavaliers voler pleins d'ardeur pour ne prendre à l'assaut que la mort; au coup d'œil des chevaux qui s'élancent, se cabrent et tombent frappés par les boulets ; à l'aspect de ces fiers soldats dont rien ne saurait arrêter l'énergie impétueuse, on est saisi par la

(1) Voir le beau livre de M. de Lescure : *La Princesse de Lamballe, sa vie, sa mort*. Paris, Henri Plon, éd. in-8, avec portrait, fac-simile et gravures.

tristesse. Pourrait-on ne pas songer aux deuils qui ont suivi une journée funèbre, aux haines que le sang versé féconda, aux douleurs de notre pays?.... Parlons vite du tableau de M. Bellangé simplement comme peinture : le mouvement y est magnifique et entraînant; des lueurs fauves y jettent d'éclatantes étincelles sur les cuirasses et les lames des sabres et produisent au milieu des ombres de très-grands effets; mais le ton général du tableau n'est-il pas trop brun, le bitume n'y domine-t-il point? Et ceci serait regrettable, car cette couleur pousse bientôt au noir.

— *La Charge de cavalerie à Traktir*, de M. Schreyer, avait également le privilége de grouper devant elle tous les visiteurs du salon, et c'était justice. On ne voit guère autre chose dans ce tableau qu'un caisson d'artillerie passant emporté au galop d'un vigoureux équipage, à travers des morts et des mourants étendus sur le sol. Cette simple composition, animée comme elle l'est, intéressait d'une manière suffisante. Tandis que les chevaux sont lancés à toute vitesse, l'un d'eux s'est entravé parmi les traits, il va tomber et entraîner son cavalier dans sa chute. Celui-ci semble insensible à ce qui se passe; sa tête se penche; est-ce la fatigue qui courbe ainsi ce front, ou bien le vieux soldat est-il blessé à mort ? c'est là ce que l'on ne distingue point assez ; mais les types militaires qui ont une si grande vérité, la verve et l'entrain qui caracté-

risent ce tableau, le rendent remarquable et en font une œuvre d'élite. Je ne sais pourtant pas s'il n'y aurait point quelque chose à reprendre dans le cheval de gauche de l'attelage; ce cheval est-il en équilibre suffisant, il penche et ne tient pas au sol? On peut aussi désirer un peu moins de mollesse dans la touche lorsque la composition elle-même a tant de vigueur !

— M. Protais a une façon de peindre les scènes militaires qui s'écarte heureusement de ce qui s'est produit ou se produit même encore dans ce genre : ce ne sont pas seulement des manches de bayonnettes que les soldats de M. Protais; leur allure est noble, ils pensent, ils réfléchissent. Ainsi, dans le *Retour au camp*, les vainqueurs qu'on voit défiler posant comme ils le peuvent, leurs pieds au milieu des boulets et des débris de mitraille, ont un air digne et recueilli qui saisit. Sur de mâles visages noircis par la poudre des batailles, une juste tristesse, des regrets pour les frères d'armes qui sont tombés, sont mêlés, on le voit, aux joies, aux fiertés légitimes. Et en constatant que ces hommes vaillants n'ont pas seulement le cœur ému par cette satisfaction brutale qui fait tressaillir les bêtes fauves après un triomphe, on sait gré à l'artiste de comprendre ainsi le soldat. S'il manque un peu de lumière et par conséquent de relief au tableau de M. Protais, l'expression y est si belle, que c'est à peine si l'on prend garde à des défauts qui disparaîtront des tableaux de ce pein-

tre, lorsqu'il le voudra. M. Hersent se rapproche de la manière de M. Protais, et dans *le Gué*, les soldats qu'il a peints sont également privés de ces allures chauvines qui, généralement parlant, rendent ennuyeux, banals et vulgaires les tableaux de batailles. Si volontiers j'avais fait une station assez prolongée devant les peintures de M. Schreyer ou de M. Protais, je fus loin d'être charmé au même degré par les tons roses, les poses mélodramatiques que j'entrevis au *Siège de Toulon* de M. Charpentier, pas plus que par le papillotage étincelant de l'*Entrée à Mexico*, par M. Philippoteaux, ni par les *Convives inattendus* de M. Baume, où des tigres jouent le rôle principal et qui appartient plutôt à la peinture de genre, ni par les chevaux et les héros verts de M. Devedeux. J'aimerais mille fois mieux le *Charles-le-Téméraire retrouvé* de M. Feyen-Perrin. Je ne saurais me décider à parler ici du *Supplice de Brunehaut*, par M. Boncza-Tomachewski, pas plus que de la grande exhibition de femmes nues qu'a faites M. Arnold Scheffer sous prétexte d'histoire ; j'aime mieux qu'un autre que moi dise de ces vilaines choses tout le mal que j'en pense.

L'allégorie nous servira de transition pour arriver aux peintures mythologiques, puisqu'il s'en fait toujours, et ce n'est pas moi qui m'en plaindrais: la mythologie a de charmants motifs, dont on a usé et abusé, c'est vrai; mais ils plaisent toujours. Si Neptune et Jupiter sont un peu mis

à l'écart, les Vénus et les Léda ne manquent jamais de faire concurrence acharnée aux chastes Suzannes : il est peu de peintres qui en exposant une belle étude de femme nue agissent comme l'a fait M. Lefebvre et ne lui donnent pas une étiquette mythologique : M. Lefèbvre s'est contenté de faire inscrire au livret : *Jeune fille endormie*. En fait d'*allégories*, j'ai remarqué : l'*Abandon*, par M. Nemoz; *le Génie des arts*, par M. Chasselat-Saint-Ange; *la Licence écrasant la liberté*, par M. Dubouloz ; les *Ecueils de la vie*, par M. Debon, où un jeune homme pâle, absorbé par de sombres réflexions, est entouré par beaucoup de gens qui m'ont l'air de lui donner de fort mauvais conseils; *le Génie enchaîné par la Misère*, où la Misère est représentée par une vieille sorcière, toute dépenaillée, qui agitant les doigts crochus de ses mains décharnées, a l'air de confabuler un pauvre diable dont les jambes écarquillées sont chargées de fer. L'allégorie a l'inconvénient de n'être pas toujours fort claire dans ses démonstrations ; on aurait souvent besoin qu'un sphinx vînt aider à déchiffrer ce que le pinceau a voulu y exprimer. Cet inconvénient devient excessif dans les peintures mystiques ou mystérieuses de M. Gustave Moreau. Deux tableaux de cet artiste figuraient au salon : j'avoue en toute humilité, que sans le secours du livret, il m'eût été tout-à-fait impossible de pénétrer dans des mystères étranges et d'en interpréter le sens. Il y a là-dedans un fan-

tastique d'où se dégage le même malaise que l'on éprouve lorsqu'on a lu, par hasard, les *Fleurs du mal* de M. Baudelaire ou les contes d'Edgard Poë. L'un de ces deux tableaux bizarres a pour titre *le Jeune homme et la Mort*. La figure du jeune homme est blême, ses yeux sont mornes, il est vêtu d'une espèce de caleçon très-court ; l'une de ses mains élève une couronne au-dessus de sa tête : dans l'autre main est un bouquet de fleurs jaunes, sans doute quelques soucis. Une femme est horizontalement étendue derrière son dos et a tout l'air d'être portée par lui en sautoir : cette femme est belle, des fleurs contournent son front; mais une pâleur livide s'étend sur tout son corps, ses yeux quoique beaux ont de sombres éclairs ; vous seriez sans doute effrayé par ce regard, vous frissonneriez devant cette pâleur, mais penseriez-vous que cette femme à l'air maladif c'est la Mort elle-même ? Comment ce corps sans ailes se soutient-il ainsi horizontalement ? Ce serait difficile à concevoir ; quand on sait qu'il s'agit de la Mort, on le comprend, la Mort est une divinité puissante. Auprès du groupe des deux personnages entrecroisés, on voit un petit génie qui éteint un flambeau : ceci se comprend; mais je saisis beaucoup moins la signification de cet oiseau bleu qui n'est pas endormi et qui voltige autour des personnages mystérieux ? Dans l'autre peinture de M. Moreau, c'est, à ce qu'il paraît, Jason que l'on voit. Ce Jason s'appuie sur une femme; la pose et le rapprochement

de ces deux individus font songer aux frères siamois. Ce couple singulier foule aux pieds un aigle blanc ; au-dessus un caducée surmonté d'une boule bleue, se dresse monumentalement, et un oiseau vert, une manière de phénix, tournoie autour de ce curieux assemblage ! Que signifient cet archaïsme obscur et ce galimathias, où tendent ces énigmes à peu près indéchiffrables ? n'est-ce point gaspiller un beau talent que l'appliquer à des conceptions aussi fantastiques ?

— Deux *Andromèdes* se faisaient au salon une espèce de pendant ; l'une est de M. Bin, l'autre de M. Duveau : celle-ci déjà délivrée, exprime sa reconnaissance à Persée, le monstre défaillant et terrassé essaie vainement de redresser encore sa tête épouvantable, il est définitivement vaincu, et des Néréides témoins du combat, agitent des brins de plantes marines en signe de victoire, et plus loin des Tritons sonnent de la trompe afin de proclamer le triomphe du héros. Ce tableau est remarquable : les figures, les fonds, la perspective, tout est bien étudié; la couleur n'a rien de trop éclatant, les nuances s'harmonisent, et la composition, largement conçue, présente un bel ensemble. L'*Andromède* de M. Bin ne gagnait point au parallèle qui, tout naturellement, s'établissait entre elle et sa gracieuse Sosie. La joie et la tendresse de l'*Andromède* de M. Duveau sont ici remplacées par une immense frayeur, et cela se conçoit : dans l'un des tableaux le combat est fini, dans l'autre il commence. Et au surplus

l'Andromède de M. Bin a bien raison d'être épouvantée, car son libérateur se montre on ne peut pas plus imprudent et maladroit. La pose de Persée est exagérée, c'est celle du génie de la colonne de la Bastille; ceci n'est rien, il est permis à un demi-dieu de faire le grand écart en exécutant une voltige aérienne ; mais figurez-vous que Persée perdant l'équilibre, appuie l'un de ses pieds dans la gueule ouverte du dragon. La bête hideuse n'a qu'à refermer sa puissante mâchoire, et le héros n'aura plus qu'un pied ! — Je reprocherai encore à ce tableau ses teintes dures, son ciel d'un bleu épais et violent.

— M. Erhman a su n'être point vulgaire en composant, lui aussi, une peinture mythologique : a-t-il pris son sujet, — *la Sirène et les Pêcheurs* — dans quelque ballade des pays étrangers ? je l'ignore ; ce qui est certain, c'est que l'effet de son tableau est véritablement joli. Voyez-vous l'étonnement et l'admiration des pêcheurs, de gentils pêcheurs, ma foi ! apercevant, prise dans leurs filets, une sirène charmante et que ne dépare même pas la partie inférieure de son corps terminé en poisson. Extrême est la frayeur de la pauvre sirène ; elle s'agite et veut en vain chercher à briser les mailles du filet; les pêcheurs paraissent trop enchantés de leur capture pour vouloir la laisser s'échapper: que le menu fretin saute à l'eau, peu leur importe, mais ils garderont la sirène.

J'ai à citer encore quelques tableaux gracieux

et dignes d'attention ; une *Léda*, par M. Saint-Pierre ; l'*Amymone* de M. Giacomoti, qui par malheur, a pour compagnon un triton à fort mauvaise mine; *Psyché aux enfers*, par M. Hillemacher ; *Mercure conduisant les âmes aux enfers*, par M. Blanc Célestin ; un *Léandre* assez poétique, mais perdu dans des teintes grises et un peu trop disloqué, par M. Sellier. Et après avoir dit que je passai sans m'arrêter devant une *Clytie*, par M. Antony Serres, une *Médée*, par M. Mottez; une *Diane*, par M. Lévy; une *Sapho*, par M. Chifflard ; une *Léda*, par M. Armand Doré et donnée par lui sous forme de virgule, il ne me restera à parler que des portraits.

Portraits — Dessins. — Aquarelles. — Emaux et faïences.

On peut dire d'un portrait figurant dans une Exposition, qu'il est bien peint, que les carnations y sont naturelles, que la figure a de la vie et de l'expression ; mais comme, la plupart du temps, on ne connait point les personnages qui ont posé, on ne peut en aucune façon apprécier la ressemblance qui est en définive le mérite principal d'un portrait. Par conséquent, il est

difficile, sinon inutile, de s'appesantir beaucoup sur les portraits exposés au salon. Relativement au portrait en pied de l'Empereur, par M. Cabanel, il est néanmoins aisé d'observer que la pose et le costume sont disgracieux et vulgaires : si ce n'était le grand cordon de la Légion-d'Honneur, on pourrait prendre l'Empereur pour tout autre personnage faisant partie de sa maison. Je ne dis rien de la touche, qui m'a semblé flasque, de la couleur qui est terne ; il est assez inutile quand on a à signaler un défaut capital, de s'arrêter à d'autres défauts qui sont moindres. Parmi les meilleurs portraits, j'ai remarqué : *M. Dewinck*, par M. Robert-Fleury; *le général du Bos*, par M. Porion; *Madame de R. L.*, par M. Giacomoti ; *M. de Laprade*, par M. Jeanmot; MM. Aubert, Bouguereau, Horovitz et Mlle Nélie Jacquemart ont aussi exposé des portraits fort remarquables, mais combien d'autres étaient laids et ridicules ?

Imaginez-vous en quoi pouvait plaire un trio de Messieurs logés dans un même cadre, alignés comme des volailles à la broche, et fort peu susceptibles, j'en réponds, de poser pour les trois Grâces ? Que dire du cadre, doré, sculpté à jour, où M. Metzmacher a somptueusement installé la silhouette d'un beau sire dont le front est couvert d'une toque moyen-âge ? Et de cette autre silhouette d'un moutard à front bombé, lèvres saillantes de nègres, nez camard, dont les cheveux s'insurgeaient en mèches ingrates ? n'aurait-on

pas pu nous priver de l'aspect de ce laid chérubin ? Comprenez-vous que M. l'abbé Deguerry ait consenti à paraître en public avec ces belles teintes de rubis que prend une figure lorsqu'on a trop bien fonctionné à dîner ? Saisissez-vous l'opportunité de ce portrait d'une dame, belle, j'aime à n'en pas douter, qui s'est fait peindre vue de dos ; celle-ci ne montrait au public que ses épaules et l'édifice assez volumineux de la chevelure qu'elle portait sur sa tête tandis qu'on faisait sa portraiture ? S'agirait-il de l'enseigne d'un coiffeur ? Une autre dame ne brillait que par une robe d'un azur resplendissant, l'une des robes de Peau d'Ane ; une autre avait visé à l'étalage de ses dentelles; un précoce chasseur, un Nemrod dont la valeur n'a pas attendu le nombre des années, paraissait excessivement fier de tenir un fusil, un fusil pour de bon ! Pour qui de telles exhibitions sont-elles profitables ? en tout cas moins aux artistes qu'au public, qui peut en rire.

— J'aurais vivement désiré compléter mon travail par l'examen des aquarelles, pastels, dessins, émaux et gravures ; mais je suis obligé de commettre des injustices et de mentionner tout simplement un très-petit nombre de ces œuvres qui, bien certainement, mériteraient un examen plus détaillé. Le Salon n'est guère resté ouvert plus d'un mois et demi, et pendant ce temps-là, il a été fermé plusieurs jours durant à cause de certains revirements jugés nécessai-

res. Il était donc impossible d'étudier en aussi peu de temps une si grande profusion d'objets d'art; ceux qui pour faire de l'*actualité* dans un journal, baclent leurs jugements, les écrivent et les publient tandis que le Salon est encore ouvert, ont-ils réellement eu le loisir de voir et d'observer attentivement ce dont ils ont à parler? Ils sont si habiles que quelquefois leur siége semble être fait d'avance. Pour moi, c'est à peine si parmi les pastels, il me fut possible de noter avec précipitation quelques-uns où je crus avoir remarqué de sérieuses qualités; je vais les énumérer : un *Silène*, par M. Célestin Nanteuil; une *Bacchante*, par M. Tourny; des fusains de M. Appian; *Ma chatte*, par M. Galimard; une *tête d'Abyssinienne*, par M. Clément; une *Gitana*, par M. Gabriel Durand; la *Fille du pêcheur*, par M. Staal; un *Groupe d'enfants*, par Mlle Choel; un *Chemin creux*, par M. Bellangé; des portraits par Mlle de Lage et MM. Muraton et Feragu; deux aquarelles (*Côtes de Provence*), par M. Girardon; *le Baiser*, par M. Huas; un *Triptique*, par M. Chasselat; l'*Adoration des Mages*, par M. Schultz; *le Brocanteur*, par M. Donjean; une *Vue de Venise*, par M. Sabatier, etc. Mais je veux donner une mention particulière à un pastel dont le sujet offre un coup d'œil très-pittoresque; son auteur est M. Juncker, sa dénomination : *le Coin de la borne*. Autour de cette borne le balai d'un chiffonnier a réuni toutes sortes de résidus probablement ramassés du côté de la rue Bréda.

Pêle-mêle avec des trognons de choux, des os à demi rongés, des chiffons sales et des fragments de bouteilles cassées on aperçoit des loques d'une autre espèce. Ce sont des livres feuilletés par les blanches mains de quelques petites dames et par leurs servantes ; il y a là les *Mémoires* des divas d'estaminets, ceux d'*une Biche anglaise*, ceux d'*une Femme de chambre*, etc.; le fumier, vous le voyez, est allé rejoindre le fumier. Au travers des ténèbres, la lampe du chiffonnier, posée à terre, projète sur les livres entrouverts une lueur fantastique qui leur donne un aspect infernal. Plusieurs noms devenus célèbres et marqués sur les pages des livres me paraissaient là en place convenable, tandis que si je me promène, le soir, aux Champs-Elysées, j'y vois inscrits en étincelles de feu, aux portes d'un café, un nom qui pourrait sans inconvénient, ce me semble, rayonner avec moins d'éclat. Thérésa est donc toujours à l'apogée de sa gloire ? C'est à rendre misanthrope que de constater à quelles apothéoses la sottise peut arriver, même à Paris, Paris la ville élégante, l'Athènes sur qui se modèlent des centaines de chefs-lieux ! Un peuple d'idiots aurait-il de pires engouements ? Devant les majuscules qui flamboient à l'entrée de l'Alcazar, il est difficile de ne pas trouver que le siècle des lumières en a trop quelquefois ! — *Le coin de la borne*, exécuté au pastel, n'était point recouvert par une glace, et tout au bas du cadre on avait écrit ceci, était-ce une épi-

gramme? « *N'y touchez pas.* » Cette recommandation s'appliquait-elle aux livres dont on lisait le titre ou bien au pastel?

Avec un plaisir trop court, je pus distinguer parmi les porcelaines ou faïences, les œuvres de M^{lles} Bloc, Caille, Buret et Philip, de MM. Lepec, Adolphe Meyer, Hudel, Bouquet, Chanson, Ulysse et Popelin. Quant aux projets de palais impériaux, d'hôtels de préfectures, de mairies, etc. ils abondaient, d'après le livret; mais moi qui trouve la truelle beaucoup trop intempérante aujourd'hui, ces projets m'intéressaient on ne peut pas plus médiocrement : je n'entrai même pas dans le domicile de l'Architecture.

— Quant aux *gravures*, tous les jours, à Paris, on en voit de magnifiques à côté de bons tableaux, dans les magasins de MM. Bulla, Goupil, Cadart (1), Alphonse Giroux, Durand Ruel, etc. Ce n'est donc guère la peine de s'arrêter dans une Exposition à ces œuvres de burin si dignes pourtant d'être encouragées depuis que la photographie leur fait concurrence. Gravure et photographie ! hélas ! je le crains fort, *ceci tuera cela !*

(1) M. Cadart, (rue Richelieu, 78), a publié uLe Revue du salon, ornée de charmantes eaux-fortes. Dans ses magasins comme dans ceux de MM. Goupil, Alphonse Giroux, et Durand-Ruel, j'ai vu exposés en vente plusieurs tableaux ayant avantageusement figuré au Salon.

CONCLUSION.

Il faut une conclusion à une étude que mes lecteurs auront trouvée bien longue, et je le regretterais, si, en l'entreprenant, je n'avais eu un but sérieux devant moi. Deux volumes viennent d'être publiés, qui me fourniront la possibilité de conclure précisément comme j'avais eu l'intention de le faire. Voici d'abord M. Proudhon (1), qui considère la manière de M. Courbet comme le guide que l'art actuel doit prendre. Je crois avoir saisi le motif de cette prédilection. Selon l'artiste et l'auteur de son panégyrique, le monde est très-laid : en le représentant tel *qu'on le voit*, on en fait soi-disant la critique, et on prétend ainsi l'amener à devenir plus beau. La prétention est aussi singulière qu'ingénieuse ; l'exécution de la théorie est facile, — il est plus aisé d'exprimer le laid que le beau, — et la laideur poussée à outrance a le privilège d'attirer la foule tout aussi bien que la beauté ; *les Amis de la Vérité* le savent, et

(1) *Du Principe de l'Art*, par Proudhon. Paris, Garnier frères, éditeurs. 1865.

c'est précisément ce qui fait que plus d'un jeune artiste, voulant se faire un nom, *arriver* à la célébrité par un chemin rapide, se précipite sur les traces de M. Courbet, même en renchérissant encore sur son système.

Mais croiriez-vous que, tout en développant son idée, M. Proudhon frappe à bras raccourcis sur nos gloires artistiques ? Dans son *Léonidas aux Thermopyles*, David eut une *conception fausse*, d'après *la critique rationnelle*, et, d'après cette critique, *les quatre cinquièmes de l'œuvre de Delacroix sont niaiserie pure;* l'esthétique de M. Ingres est *la négation de toute idée;* il y a dans ses tableaux de *lubriques mysticités;* le fronton du Panthéon, l'arc de triomphe de l'Etoile, reçoivent des coups de marteau ; *les Moissonneurs*, de Léopold Robert, sont *irrationnels;* ce peintre a *dépensé son talent en une conception fausse et une fantaisie inutile*. Quant à *la Smala*, d'Horace Vernet, voici ce que sa vue inspire à M. Proudhon parodiant un grand roi : « Otez-moi cette peinture. Pour le vulgaire
» qui l'admire, elle est d'un détestable exemple;
» pour les *honnêtes gens*, qui savent à quels
» sentiments elle répond, elle est un sujet de
» *remords* (1). L'auteur a été payé, je suppose
» (fi donc ! quel argument !). Je demande que
» cette toile soit enlevée, ratissée, dégraissée,

(1) M. Proudhon prétend que les trente-trois ans de l'occupation algérienne sont *une honte*, dont le tableau d'Horace Vernet ne peut qu'éterniser la mémoire !

» puis vendue comme filasse au chiffonnier. »
Tel est le cas que certains théoriciens, dont le cœur est momifié par des abstractions, font de ce qui rappelle les gloires de la France ! — Mais ce n'est pas tout ; s'enivrant de sa propre dialectique et de son enthousiasme pour M. Courbet, M. Proudhon arrive à des gammes sauvages, et il lance les plus étranges imprécations contre tous les artistes qui ont exalté le beau ; il excommunie du culte des arts ceux qui ont cherché à rapprocher l'intelligence humaine de la Divinité, qui la fit à son image.

« Plût à Dieu, s'écrie en dardant l'anathème
» celui que le paradoxe entraîna si souvent avec
» une ardeur de locomotive chauffée au rouge,
» plût à Dieu que Luther eût exterminé les Ra-
» phaël, les Michel-Ange et tous leurs émules ! »
— Et, d'après lui, les plus nobles et les plus grands parmi les artistes ne sont que *des agents de prostitution, des ministres de corruption, des professeurs de volupté*, etc. Est-ce pourtant bien là le rôle de Raphaël dans *la Transfiguration*, celui de Michel-Ange dans *le Jugement dernier*, celui d'Ary Scheffer dans *le Christ consolateur* ? Est-ce là où visaient Lesueur et Nicolas Poussin ? Et Steuben, qui peignit Guillaume Tell prêt à délivrer sa patrie, et Prudhon montrant *la Justice divine poursuivant le Crime*, et Sigalon faisant le portrait de *Locuste* ?... Que d'exemples et de noms viendraient se grouper sous ma plume qui mettraient à néant les tristes

paradoxes dont j'ai donné l'échantillon ! — Iconoclastes ! est-ce ainsi que vous comprenez la démocratie ? Est-ce ainsi que vous pouvez l'amener à n'être point redoutée ou méprisée par les âmes d'élite ? Niveau ridicule et funeste que celui qu'on veut étendre ainsi ; rien de noble ni de grand ne pourrait s'élever au-dessus des trivialités banales et vulgaires ! On vise à je ne sais quelle égalité des intelligences, sans même tenir compte des observations de la phrénologie ni des enseignements de la nature : il faut que les cygnes et les oisons voguent de front dans la mare où on les parque ; l'ardent coursier doit marcher du même pas qu'un âne ou qu'un porc à l'engrais !

L'utile, l'utile, voilà tout ce que préconise M. Proudhon en fait d'art ; mais en paraissant même dédaigner l'*utile dulci* du poète latin, c'est l'utile du pot-au-feu qu'il lui faut. Son idéal ne va pas au-delà de l'utilité pratique, et, avec complaisance, il cite comme un chef-d'œuvre les Halles Centrales de Paris, vaste cage de fer, propice aux rhumes de cerveau. « La première chose » qu'il nous importe de soigner, ajoute-t-il » après sa profession de foi d'admiration pour » les grandes Halles, c'est l'*habitation*. » Mais l'habitation ordinaire, les logis accessibles au plus grand nombre, c'est l'industrie qui les construit. Pourquoi confondre avec les artistes, les maçons et les entrepreneurs qui aménagent les demeures bourgeoises ? Entre ceux-ci et les ar-

tistes, il y a souvent une distance énorme, une distance presque infranchissable.

Que l'Art se mêlât un peu plus de nos habitations, je ne demanderais pas mieux ; mais comme, après tout, M. Proudhon juge qu'une habitation peut recevoir quelques décorations, ce sont, apparemment, les peintures de M. Courbet et de son école qu'il y faudrait placer. M. Proudhon est un philosophe qui, tout en répudiant les doctrines d'Epicure, ne pense lui-même qu'au corps ; en fait de satisfactions et de jouissances, d'après son livre, il ne donne à l'âme que les peintures de M. Courbet, c'est-à-dire rien comme idée, rien, moins que rien, pire que rien !

Je ne puis m'empêcher de songer à ces rigides Spartiates qui faisaient lutter des femmes nues, lorsque je vois qu'en affichant des aspirations vers une austérité vertueuse, M. Proudhon ne s'aperçoit pas qu'un matérialisme grossier, le terre-à-terre dans les habitudes de la vie, le bien-être trop préconisé, conduisent tout droit à l'abrutissement et à l'abaissement des caractères. Il applaudit, chose bizarre ! avec un fort enthousiasme, à *la Baigneuse*, de M. Courbet (page 216) ; apparemment, cette Callipyge n'a pas les inconvénients des chastes Suzannes des grands maîtres d'autrefois !

S'il y a quelque chose de plus triste et de plus dangereux qu'un philosophe dont la pensée déraille, c'est, à coup sûr, un pédant qui, raide,

sec et gourmé, prend l'allure d'un philosophe. C'est à peu près ainsi que s'est comporté M. Taine lorsqu'il a fait monter les gammes de son éloquence (1) au ton d'une autorité dogmatique dont la raideur ne se plie à aucun doute. Il n'y a pas d'hésitation chez le professeur : ses paradoxes doivent être articles de foi.

Et notons, en passant, que les *savantissimi doctores* de cette force font fi, en général, des sermons des orateurs chrétiens et en rejettent les conclusions.

M. Taine a aligné dans un livre les amplifications qu'il avait déclamées. Voici la phrase finale du livre ; cette phrase s'adresse aux jeunes artistes : « *Emplissez votre esprit et votre cœur, si larges qu'ils soient, des idées et des sentiments de votre siècle, et l'œuvre viendra.* »

Quoi ! le siècle est frivole, le turf ou les clubs élégants se disputent la jeunesse dorée ; de l'écurie on passe à l'estaminet, de l'estaminet au boudoir ; les équipages des drôlesses éclaboussent les passants ; on n'a pas d'oreilles assez longues ni assez amples pour y recueillir les re-

(1) Voici un spécimen curieux de cette éloquence. A la page 55 de *la Philosophie de l'Art*, on trouve ceci à propos de la Flandre : « On pourrait dire qu'en ce pays,
» l'eau fait l'herbe, qui fait le bétail, qui fait le fro-
» mage, le beurre et la viande, qui tous ensemble avec
» la bière font l'habitant. » — Ceci ne rappelle-t-il pas d'une manière heureuse certain jeu des enfants : « Je
» tiens le bâton, qui a tué le chat, qui a mangé le rat,
» qui a rongé la corde, etc. »

frains dégoisés par des gourgandines ; les mères laissent leurs filles s'enivrer de la mélodie de chansonnettes graveleuses (1) ; la morale aisée est mise en pratique, et si l'on n'arrête plus sur les grands chemins, le vol a des raffinements qui lui permettent de s'exercer du fond d'un cabinet à l'abri des sévérités de la loi, sans luttes dangereuses ; c'est à qui montera le plus vite à l'assaut des fonctions lucratives ; le paysan déserte les champs ; toutes les facultés de l'intelligence humaine se sont tournées vers la spéculation ; les plus éhontés parmi les empiriques sont ceux qui réussissent le mieux quand ils savent habilement faire manœuvrer la réclame ; les hallucinés du spiritisme trouvent des adeptes, et les marchands de vin, qui pullulent, trouvent des pratiques ; les faits accomplis, quels qu'ils soient, ne trouvent personne qui reste debout et la tête couverte ; tous les soleils levants, tous les succès entourés de rayons de clinquant voient devant eux des adorateurs tomber à genoux, se

(1) Dernièrement les journaux ont reproduit une observation de M. Alphonse Karr au sujet de ce qu'on laisse chanter aux jeunes filles, avec accompagnement de piano, et cela au sortir du couvent. M. Karr citait, pour l'avoir entendu sortir du gosier d'une tendre Agnès, *le Jeune homme empoisonné qui fait son nez* Il n'est pas le seul à avoir été témoin de cette sottise : je pourrais l'affirmer comme lui, et il n'est pas de jour que l'on n'invente une nouvelle scie musicale, une vilenie, qui fait ensuite son tour de Paris et puis son tour de France. Qui nous délivrera de ces choses ordurières que l'esprit ne peut pas faire accepter, attendu qu'il y brille par son absence ?

prosterner platement comme les Siamois qu'a peints M. Gérome, tandis qu'aux foules hébétées les ruades d'un mulet rétif en apparence, une chanteuse à voix de rogomme, suffisent comme amusement ; dans les journaux adoptés par ces mêmes foules, il suffit, pour plaire aux lecteurs, de quelques banalités et de quelques drôleries du temps jadis retapées et mises à neuf par des fripiers de lettres.... Et c'est dans ces milieux où l'intelligence la plus distinguée risquerait de s'atrophier que l'artiste devrait puiser afin de remplir son esprit et son cœur ? C'est l'étude de mœurs pareilles qui ferait venir une œuvre ? — Oh ! l'excellent conseil ! — Suivez, suivez le monde ! comme crie Bilboquet à l'entrée de sa baraque — Sautez, moutons de Panurge !

Halte-là ! Où veut-on nous conduire ? A quels abaissements, à quels bourbiers ? Au profit de qui ou de quoi faut-il qu'on s'enfonce là-dedans ? Et il est bon d'observer ce qu'avant d'émettre l'avis doctoral que vous venez de lire, monsieur le professeur avait préconisé sur les planches de sa chaire ; il avait chanté la chimie, qui a apparemment de grandes affinités avec les productions des Beaux-Arts ; il avait chanté les découvertes de la science positive, l'industrie, les machines, disant même qu'en fait de machines, les machines politiques allaient s'améliorant. Que sais-je ? Tout le bagage du progrès matériel était brouetté par cette forte éloquence devant

l'auditoire, et maintenant c'est un livre qui porte ces magnifiques choses. A cet étalage superbe nous n'avons rien à reprendre assurément, notre admiration lui est dévolue ; mais *non erat hic locus :* les Beaux-Arts n'ont à demander à l'industrie que des couleurs non frelatées, des toiles bien préparées, des ciseaux de bonne trempe et du marbre de bonne qualité. Le progrès matériel ne peut en aucune façon donner aux arts une impulsion, et ce progrès nous paraît d'ailleurs insuffisant s'il se présente seul et s'il laisse en arrière les idées où les arts se vivifient. Ce progrès ne peut suffire à l'homme qui pense et qui doit élever ses regards vers le ciel ; un païen parlait ainsi :

> Os homini sublime dedit, cœlumque tueri
> Jussit, et erectos ad sidera tollere vultus.

Comme bien d'autres, et plus sincèrement peut-être, nous applaudissons à toutes les découvertes susceptibles d'améliorer l'existence du peuple ; mais est-ce tout, messieurs de l'Ecole normale (1) ? Ce peuple que nous aimons, ce

(1) Veut-on savoir comment Proudhon jugeait les élèves de l'Ecole normale, lui qui, tout en suivant un autre courant, arrive dans son livre aux mêmes résultats que M. Taine dans le sien : « Voyez les élèves de l'Ecole
» normale : choisis parmi les lauréats des colléges, éle-
» vés dans cette serre-chaude, ils ont perdu par leur
» éducation même, l'originalité, la personnalité, la
» foi. Ce sont des sceptiques, des écrivains trop bien
» élevés pour qu'il y ait en eux rien de spontané, de
» fort, de soudain, d'immédiat ; ce sont de pédantes-

peuple a une âme, et c'est à cette âme qu'il importe de songer parce qu'elle est immortelle. C'est donc, selon nous, un *sursum corda* éloquent et perpétuel qui doit ressortir de la littérature comme des productions des Beaux-Arts ; quant à ce qui concerne les jouissances du corps, il est évident que l'Industrie suffit pour aller aujourd'hui au-devant des désirs et de toutes les exigences.

Et du moment que les jouissances intellectuelles sont moins recherchées que les autres, provoquer leur recherche est un devoir pour ceux qui ont mission d'instruire, et ce n'est point le cas, à propos des Beaux-Arts, d'exalter l'Industrie, de chanter les machines.

Aux pages qui précèdent celles d'où j'ai extrait le conseil qu'il donne aux artistes, M. Taine affirme « *qu'une œuvre d'art est déterminée par*
» *un ensemble qui est l'état général de l'esprit*
» *et des mœurs environnantes.* Il y a, dit-il en
» un autre endroit, une direction régnante qui
» est celle du siècle ; les talents qui voudraient
» pousser dans un autre sens trouvent l'issue fer-
» mée, et la pression de l'esprit public et des
» mœurs environnantes les comprime ou les dé-
» vie en leur imposant une floraison détermi-

» ques médiocrités. » — *Du Principe de l'Art*, p. 288.
Proudhon y voyait parfois assez juste : avec une intelligence comme la sienne, c'était inévitable ; et il y a de fort bonnes choses à prendre dans son livre, s'il y en a beaucoup à laisser.

» née. » — D'autres que M. Taine ont dit les mêmes choses à propos de la littérature : ces assertions sont fausses, elles soufflettent l'histoire.

La moitié de la France vivait dans une ignorance indifférente et ne savait pas même lire, on se battait dans tous les coins sous prétexte de religion ou pour d'autres causes, quand, au sortir du moyen-âge, quelques penseurs et quelques artistes travaillant à l'écart opérèrent à eux seuls cette Renaissance des lettres et des arts qui fut le péristyle du grand siècle. En regard des foules qui les environnaient, combien étaient ces hommes qui purent arriver à faire monter partout le niveau de la pensée ? — Le même spectacle ne s'offre-t-il pas après les troubles de la Ligue et plus tard après la Fronde ? Molière, en se moquant des gentilshommes d'antichambre et des bourgeois qui singeaient ces gentilshommes, se mettait-il à l'unisson de ce qui l'entourait ? Labruyère et Bossuet étaient-ils au diapason des frivolités qui applaudissaient Quinault? Puis, tandis que la folie agitait ses grelots dans toute la France précipitée par le Régent dans les bras de la débauche, plus tard pendant le règne qui par malheur suivit la Régence, que faisaient un petit nombre de penseurs qui s'accrut ensuite ? Dans leurs mœurs, dans leur vie privée, ils n'imitaient que trop leurs contemporains ; mais, tout en gardant regrettablement les traces de ces mœurs et en dépassant le but qu'il fallait attein-

dre, leurs travaux avaient des parties sérieuses et solides, et ils préparaient des réformes sociales qui, pour la plupart, étaient devenues nécessaires. Et cependant, tandis qu'elle s'amusait, la foule songeait peu à ces réformes, qui ne furent inaugurées qu'en 1789, au prix d'une révolution sanglante. Est-ce en s'inquiétant beaucoup de ce qui se passait autour d'eux, tandis que la mythologie avait ses entrées partout et paradait jusque dans les ballets royaux, que Poussin et Lesueur firent des chefs-d'œuvre de peinture religieuse ?

La même Mythologie ne persistait-elle point à grimacer dans toutes les œuvres littéraires et artistiques lorsque Châteaubriand fit paraître son *Génie du christianisme* et que tout aussitôt les artistes et les littérateurs se précipitèrent dans la nouvelle et magnifique voie qui leur était ouverte ? Ces artistes et ces littérateurs suivaient-ils le courant où le vulgaire allait ? N'eurent-ils pas à lutter non-seulement contre un Taine de l'époque, celui-là s'appelait Morellet, mais contre des légions de Trissotins classiques de toutes tailles et de toutes valeurs ? Un apothicaire s'en mêla !

L'Art a pour critérium le Beau et le Bien (qui renferment le Vrai). Où le Bien et le Beau sont absents, l'Art, le véritable Art, décline, languit ou fait défaut. Si donc l'Art doit se livrer tout entier à la recherche d'un idéal aussi précieux, ce serait en suivant de mauvaises pentes, en s'enfonçant dans des ornières creusées par les fou-

les, qu'il parviendrait à atteindre cet idéal qui seul peut lui donner des couronnes durables ? L'artiste, pour obtenir quelques faveurs auprès de ses contemporains, devrait abdiquer sa conscience et ses convictions, mettre un éteignoir sur son intelligence, effacer son individualité, accommoder son esprit à l'*esprit* des autres, abdiquer toute originalité ? Mais c'est insensé ce qu'on nous dit là ! mais un tel enseignement, c'est le dernier coup qu'il soit possible de porter à l'Art défaillant ! Voyez-vous l'Art devenant le résultat précaire d'une espèce de suffrage universel, lui qui toujours et partout doit être à la tête de la multitude pour l'éclairer, pour la guider ! l'Art asservi aux caprices du sultan le public ! Lui qui brille de l'éclat de la Divinité, dont seul il nous rapproche, il serait subordonné aux mauvais instincts, qui dans tous les temps ont cherché à éteindre cet éclat qui les offusque ? Son rôle se bornerait à tenir un miroir où viendraient se refléter les fabricants de minuscules alinéas, les agents de change et leurs fractions, les dilettanti d'absinthe et de calembours grivois, les vieux Beaux rajeunis par des teinturiers, et leurs émules à moustaches étirées et à cols raides, qui, pleins de grâce juvénile, entrent dans la carrière où sont encore leurs aînés ; les cochers et les grooms de ces messieurs ; les crinolines à large surface dominées par des têtes maquillées et par des chevelures volées aux cimetières, qu'étalent les dames de tous les *mondes* possibles:

les philomèles de cabaret, les graves bavards de conférences, la grande tribu des Robert-Macaire et la tribu plus grande encore des gobemouches et des sots. Ce rôle est indiqué par les chefs de l'école *réaliste*. Et l'on ne tiendrait aucun compte de l'Imagination, de cette qualité puissante, méconnue peut-être par ceux qui en sont dénués, mais qui seule peut faire les grands artistes et les grands poètes. C'est pourtant à l'Imagination que doivent d'immenses consolations ceux qui veulent se détourner de spectacles affligeants : par elle on peut s'élever au-dessus d'une atmosphère troublée et oublier les fâcheux qui font tout en bas sonner leurs sonnettes. Et l'Imagination devrait être étouffée sous les talons lourds des apôtres du progrès matériel ; ses caprices légers, ou ses conceptions élevées seraient l'objet des proscriptions de ceux qui prétendent arrêter son essor ; elle ne compterait plus parmi les facultés humaines ! Quoi d'étonnant ? ces mêmes hommes oublient même de parler de Dieu (1). Tout leur talent, tous leurs efforts,

(1) A la page 21 de la *Philosophie de l'Art*, on lit :
« En fait de préceptes, on n'en a encore trouvé que
» deux ; le premier qui conseille de naître avec du gé-
» nie : *c'est l'affaire de vos parents, ce n'est pas la*
» *mienne.....* »

Non, monsieur Taine, nul n'eût prétendu que votre bouche puisse insuffler du génie à personne, mais est-ce parler sérieusement que dire à de jeunes élèves : « *C'est l'affaire de vos parents, ce n'est pas la mienne.* » Il y a dans ces mots une froide dérision, un coup de boutoir contre les convenances qui renverse celles-ci

toute leur habileté de chimistes, tendent à faire s'interposer de factices brouillards entre le ciel et l'humanité.

Ah ! ce n'est point un tel langage que nous tiendrions, nous, aux jeunes artistes, si les bancs de l'Ecole normale nous avaient servi de degré pour monter à une chaire : ce que nous leur dirions se bornerait à peu de chose, et peut-être ce peu de chose vaudrait beaucoup mieux que les dissertations plus longues de ceux qui, vraisemblablement pour être plus sûrs d'être applaudis, se mettent à la remorque des idées prédominantes chez le plus grand nombre.

Ce que nous dirions aux jeunes artistes, le voici :

Après avoir recherché en tout et partout le Bien et le Beau, faites que les foules aillent vers vous, n'allez jamais aux foules.

et par-dessus on oublie, et volontairement, que le génie n'est point un héritage qui se puisse tansmettre, que Dieu seul peut le donner.

FIN.

TABLE.

Introduction : l'Art et la Démocratie. 1
Sculpture. 16
Peinture de genre : *Siamois*, *Gendarmes*, etc. . 44
Peinture de genre : *les Enfants*. 60
Peinture de genre : *l'Amour*. 71
Peinture de genre : *Sujets divers*. 77
Animaux, Natures mortes, intérieurs. 86
Paysages. . , 90
Peinture religieuse et peinture d'histoire. . . . 106
Portraits, Dessins, Aquarelles, Emaux et Faïences. 126
Conclusion : Discussion du livre de M. Proudhon :
 Du Principe de l'Art et de la philosophie de l'Art,
 par M. Taine. 131

ERRATUM : page 44, au lieu de : *en considérant la peinture comme destinée à perpétuer* ; lisez : en considérant la peinture d'histoire comme destinée.

Roanne. — Imp. FERLAY.

www.ingramcontent.com/pod-product-compliance
Lightning Source LLC
Chambersburg PA
CBHW071544220526
45469CB00003B/912